AKADEMIE DER WISSENSCHAFTEN UND DER LITERATUR

Abhandlungen der
Klasse der Literatur und der Musik
Jahrgang 2020 · Nr. 1

Norbert Miller

Piranesis römische Anfange und seine Rezeption in England

Zwei Essays zum 300. Geburtstag des Venezianers

T0153584

AKADEMIE DER WISSENSCHAFTEN UND DER LITERATUR · MAINZ

FRANZ STEINER VERLAG · STUTTGART

Der Vortrag ›Piranesis römische Anfänge und die ›Carceri d' invenzione‹ wurde in der Plenarsitzung am 23. Februar 2019 vorgelegt und zum Druck genehmigt am selben Tag, ausgegeben am 6. November 2020.
Der Aufsatz ›Die Engländer kommen! William Chambers und die Brüder Adam in Piranesis Rom‹ ist die Druckfassung eines Vortrages, gehalten am 11. Oktober 2018 vor den Freunden des Kupferstichkabinetts SMPK Berlin.

Bibliografische Information der Deutschen Nationalbibliothek

Die Deutsche Nationalbibliothek verzeichnet diese Publikation in der Deutschen National-bibliografie; detaillierte bibliografische Daten sind im Internet über *<http://dnb.d-nb.de>* abrufbar.
ISBN 978-3 515-12853-7

Druck: Druckerei & Verlag Steinmeier, Deiningen

Gedruckt auf säurefreiem, chlorfrei gebleichtem Papier

Printed in Germany

Piranesis römische Anfänge und die ›Carceri d' invenzione‹

Als Johann Joachim Winckelmann spät im Jahr, am 18. November 1755, nach Rom kam, war ihm der Ruhm seiner kühnen Thesen über den Vorrang der griechischen gegenüber der römischen Antike vorausgeeilt. Seine römischen Sendschreiben, seine Beschreibung der Statuen im Belvedere-Hof des Vatikan und seine Anmerkungen über die Baukunst in der *Magna Graecia* erweiterten seinen damals schon hohen Ruhm bei den europäischen Verfechtern der griechischen Kultur.[1] Ganz anders der Eintritt des jungen, von der Öffentlichkeit zunächst kaum wahrgenommenen Venezianers Giovanni Battista Piranesi mehr als ein Dutzend Jahre zuvor. Er kam als Architekt und als Bewunderer der römischen Baukunst in die Heilige Stadt. Ein Namenszug und das Datum 1741, flüchtig eingeschrieben in den Verputz des *Cryptoporticus* unter dem Peristyl jener weiten, um ein Wasserbecken gruppierten Gartenanlage, die als Nachbildung von Platos Philosophenschule in Athen galt, ist der früheste Beleg für Piranesis Besuch in der Hadriansvilla bei Tivoli und für seinen ersten römischen Aufenthalt.[2] Im Gefolge des venezianischen Gesandten Marco Foscarini war er im Vorjahr nach Rom gekommen, zu dem Zeitpunkt als die Wahl des Nachfolgers von Papst Clemens XII. anstand. Es war das längste Konklave seit Menschengedenken, über ein halbes Jahr sich hinziehend bis zur Wahl Prospero Lambertinis als Papst Benedikt XIV. Zeit genug für einen jungen Künstler, sich in der neuen Umgebung einzurichten! Der in Venedig ausgebildete Architekt und Zeichner, der von seinen frühesten Kindertagen an, wie die Biographen versichern, in Träumen römischer Größe und Prachtentfaltung geschwelgt hatte, muß in den ersten Monaten tagsüber unermüdlich durch die Ruinen des Altertums innerhalb und außerhalb der Mauern Roms gestreift sein, um sich nachts in Tagebucheinträgen und in aus dem Gedächtnis zu Zeichnungen ergänzten Skizzen Rechenschaft über das Gesehene abzulegen. Ein namenloser Künstler, kein ausgewiesener Geschichts- und Literaturkenner, ein Architekt, der einen ins Schrankenlose wachsenden Vorrat kühner, aber bizarrer Bauvisionen aus seiner Heimat mitgebracht hatte, nicht ein kühl-scharfsichtiger, wenn schon leidenschaftlicher Ästhetiker wie Winckelmann, der vor allem an der Bildhauerkunst und der Malerei der Antike interessiert war – so stand Piranesi, im Innersten erschüttert, vor den Baugebirgen, die sich aus der Kaiserzeit allenthalben im päpstlichen Rom erhalten hatten. Sie schienen alles zu übertreffen, ja alles auszulöschen, was er als Kind beim Lesen der ersten Bücher des Titus Livius sich vorgestellt oder in seinen ersten Theaterentwürfen auf die Bühne zu zaubern versucht hatte.

Nur die knappe Widmung an den römischen Architekten, Bauunternehmer, Kenner und Sammler Nicola Giobbe, die er 1743 seiner ersten eigenständigen Publikation beigab, kann die undeutlichen Nachrichten in den kargen Notizen seiner Biographen G.L. Bianconi und J.G. Legrand mit Leben füllen.[3] Drei Jahre habe er zwischen den Relikten der Würde und Pracht des antiken Rom verbracht, heißt es da, freundlich aufgenommen und unterstützt durch ihn, Nicola Giobbe, den herausragenden Förderer der Künste in der römischen Gesellschaft. Der habe ihm seine Sammlungen der Gemälde, Zeichnungen und Bücher zugänglich gemacht, der habe ihn zu allen großen Stätten der älteren und neueren Kunst begleitet. Durch ihn habe er schließlich die Freundschaft der beiden größten Architekten der Gegenwart gewonnen, des Nicola Salvi und des Luigi Vanvitelli, deren einer eben die Fontana die Trevi vollendet habe, während der andere die gewaltigen Hafenanlagen und das *Lazaretto* von Ancona plante. Die Radierungen sollten im Dank an den Gönner dessen künstlerischen und gelehrten Einfluß ausdrücken. Durch den er zur Bewunderung für die Königin aller Städte erst geweckt wurde: »Drei Jahre ist es nun her, daß ich aus dem gleichen Wunsch, der die würdigsten Männer unseres Zeitalters und der Vergangenheit aus den entferntesten Teilen Europas hierhergeführt hat, um nämlich die herrlichen Ruinen zu bewundern – immer noch das vollkommenste, was je die Architektur in ihrer strengen Majestät und im römischen Geist der Erhabenheit hervorgebracht hat – das auch ich aus dem gleichen Wunsch mein Vaterland verließ und in diese Königin der Städte gekommen bin. Ich brauche nicht wiederholen, was jeder von uns täglich aus nächster Nähe ja bestaunen kann: die perfekte Durchbildung aller architektonischen Teile eines Gebäudes, die erlesene Ungewöhnlichkeit und der unermeßliche Reichtum an Marmor, dem man allenthalben begegnet, erst recht die ungeheure Ausdehnung des Raums, den die Stadien, die Foren und die kaiserlichen Paläste einst eingenommen hatten. Berichten will ich jedoch, wie sehr diese sprechenden Ruinen meine Phantasie mit Bildern erfüllt haben, wie auch die genauesten Zeichnungen, selbst die des unsterblichen Palladio, sie niemals wachrufen könnten! Und das, obwohl ich mir diese ständig vor Augen gehalten habe und halte.«[4] Der berühmte Satz über die sprechenden Steine, die Zeugnis ablegen von Roms Herrlichkeit – Abwandlung der aus christlicher Legende hervorgegangenen Formel: *saxa loquuntur*, auf die noch Goethe in den Anfangsversen seiner ersten ›Römischen Elegie‹ anspielt, und das im Geiste Piranesis [5] – faßt in sich nicht nur das immer neue Staunen des Fremden vor jedem neuen Zeugnis der antiken Architektur, er steht auch für die Antikenwahrnehmung einer ganzen Schicht des römischen Stadtpatriziats, zu der es für angehende Künstler wiederum nicht allzu schwer war, Zugang zu finden. Der phantasmagorische Zug freilich, Rom in ein geheimnisvolles unterirdisches

Reich des Todes und des ewigen Gedenkens zu verwandeln, war dieser Sphäre aus Antiquaren und Kunstsammlern eher fremd. Mit ihnen, wie mit Winckelmann selbst, konnte Piranesi nur das Vergnügen an der bunten Vielfalt der römischen Dekorationskunst teilen, des in allen Stilsprachen redenden Universalismus des kaiserzeitlichen Roms, dem Überschwang des Exotischen, der über die Höfe und Gärten, selbst noch im Zustand des heillosen Zerfalls, wie ein fremder Zauber ausgebreitet war. Zu dieser Sphäre gehörten natürlich auch die Skulpturen innerhalb und außerhalb der Sammlungen. Nur trat dieses Interesse, wie das Zitat aus dem Widmungsbrief belegt, bei der ersten Begegnung weit hinter dem Interesse an den gigantischen Bauwerken und Platzanlagen zurück: die Trümmerberge der Titus- und der Caracalla-Thermen, die Kaiserpaläste auf dem Palatin, die aus den Bergen hereindrängenden Wasserleitungen und die Stadtmauern wurden von Anfang an mit dem immer neu geschärften Auge des *Vedutisten* in ihrer erdrückenden Größe wahrgenommen – Piranesi lernte das Metier bei dem in Rom wirkenden Neapolitaner Giuseppe Vasi, streifte aber bald die engen Fesseln von sich ab –, während er am Pantheon, an den Brücken, am Kolosseum und an den zum Teil wohlerhaltenen Triumphbögen die Kunstvollkommenheit der frühen Kaiserzeit bewunderte. Erst 1741 unter Benedikt XIV. wurden die Fragmente der *Forma Urbis,* eines aus Severianischer Zeit stammenden Marmor-Stadtplans, rekonstruiert, im kapitolinischen Museum aufgestellt und damit einer antikisierenden Architekturdeutung der Weg geöffnet. Seit der Renaissance jedoch hatte es kaum konsequente Bemühungen um die Sicherung oder gar Wiederherstellung der antiken Bauten gegeben. Der neapolitanische Architekt und Gartengestalter Pirro Ligorio (1514-1583) hatte für seine erfindungsreiche Rekonstruktion des antiken Stadtbildes ebenso wie für seinen Grundriß der Hadrians-Villa, gestützt noch auf den Vitruv-Kult der Hochrenaissance, mit größter Sorgfalt Zeichnungen vorbereitet. Sein ›Libro delle antichità di Roma‹ (1553) gehörte, wie der Biograph Legrand vermerkt, zusammen mit Livius und Palladios ›Quattro Libri‹ zu den Lieblingsbüchern Piranesis. Wenn die Ruinen sprachen, sprachen sie mit der Eindringlichkeit ihrer halb zerstörten Baugedanken zu ihm. Die Erhabenheit war die Kategorie, die sich ihm zuerst aufgedrängt hatte. Schon weil er eben aus den Schilderungen der römischen Frühzeit in den ersten Büchern des Livius als Kind und Heranwachsender Architekturvorstellungen von gigantischer Ausdehnung gebildet hatte. Sein Hinweis auf die resignierte und bittere Klage Filippo Juvarras (1678 in Messina bis 1736 in Madrid), des letzten der großen Universal-Architekten der Epoche, in der Moderne hätten Malerei und Bildhauerei die Oberhand über die verarmte Architektur gewonnen, wird von Piranesi in ein eigenes künstlerisches Programm weitergeführt und umgewandelt, als eine vom Mammon unabhängige Baukunst, die in ihren Planungen und Tagträumen das

Unendliche, den tieferen Gedanken und die kühnere Konstruktion freilich nur noch dem Papier überantworten wollten.

In der Sprache Palladios ist die Abkehr von Palladio vollzogen. Ein neuer Gedanke ist da dem Staunen über Größe und Erhabenheit der römischen Altertümer abgewonnen: was zum Betrachter spricht, was unvergänglich sprechen *kann*, ist die Erfindungskraft, die *invenzione* des Architekten, der solche Palast- und Stadtanlagen und in solchen Dimensionen entworfen hatte. Auch für den genialsten Baukünstler hält die Gegenwart keine vergleichbaren Aufgaben mehr bereit! Wenn schon Bramante und Michelangelo – und das bei dem größten Bauwerk der Christenheit – ihre Pläne für den Zentralraum und die Kuppel von San Pietro den beschränkten Finanzmitteln anpassen mußten und so die *bella maniera degl' antichi* nur unzureichend auf ihre Zeit übertragen konnten, wenn das Barock immerhin noch eine Fülle von kirchlichen, zivilen und städteplanerischen Projekten für die in Rom versammelten Architekten bereitgehalten hatte, dann war in der beginnenden Dürre der Vierziger Jahre seines eigenen Jahrhunderts auch für den kühnsten Geist und für die im Technischen höchste Begabung kein Freiraum mehr zu gewinnen. Eine kurze Nachblüte hatte der Stadt in den beiden letzten Dezennien vor Piranesis Eintreffen noch eine Reihe effektvoller Neuschöpfungen beschert: Gabriele Valvassoris Ausgestaltung des *Palazzo Doria-Pamphili* nach dem Corso zu (1731 ff.) und Ferdinando Fugas festlichen *Palazzo della Consultà* auf dem Quirinal (1732 ff.), die grandiosen Fassaden von *San Giovanni in Laterano* und *S. Giovanni de' Fiorentini*, beide von Alessandro Galilei (1733 ff.), dazu die geistreichen Stadtinterpretationen durch Francesco de Sanctis' *Spanische Treppe* (1723 ff.) und Filippo Raguzzinis *Piazza San Ignazio* (1727 f.) und schließlich Nicola Salvis *Fontana Trevi* (begonnen 1732), alle diese zeitgleich emporschießenden Neubauten gehorchten freilich den Illusionsgesetzen der Theater- und Dekorations-Architektur und bestimmten vielleicht gerade wegen ihrer pittoresken, mit den strengen Gesetzen der Baukunst malerisch spielenden Zügen das Erscheinungsbild der Stadt und gaben ihr einen unernsten, der Erhabenheit Roms abträglichen Charakter![6]

Von den bei Piranesi in seiner *Prefazione* erwähnten Baumeistern hatte Filippo Juvarra die Stadt Rom schon 1714 verlassen, weil er für seine weitgespannten Pläne am prächtigen Hof in Turin die günstigeren Voraussetzungen fand. Nur dort konnte er einen so mächtigen Kirchenbau wie die *Basilika di Superga* oder das Jagdschloß von *Stupinici* verwirklichen, ehe er 1735 der Einladung des spanischen Königs Philipps V. nach Madrid folgte, wo er bis zu seinem Tod die Planung und den Bau der königlichen Paläste in der Hauptstadt und

in La Granja ausführte. Dagegen konnte sich in Rom der Planungsstab um den kränklichen Nicolà Salvi und den aufstrebenden Luigi Vanvitelli nur in den Entwürfen zum Ausbau des päpstlichen Hafens in Ancona einen halbwegs angemessenen Rahmen fand. Für die Zukunft winkte einzig das aufblühende Königreich beider Sizilien mit Monumentalaufgaben, die zugleich mit der neoklassizistischen Stilhaltung der jüngeren Generation zu verbinden waren. Erst um 1750 sollte Luigi Vanvitelli in der *Reggia* von Caserta und im Aquädukt über den Maddaloni architektonische Herausforderungen finden, wie sie seit der Antike kaum einem anderen Baumeister gestellt waren. Auch sein Rivale Ferdinando Fuga, der distinguiertere, mit Raumordnung und Fassadengliederung behutsamer umgehende Architekt, konnte in den Anfängen der bourbonischen Ära Stadtstrukturen und Bauten von leuchtender Großartigkeit in Neapel und Palermo realisieren, für die es im späten 18. Jahrhundert kein Gegenbeispiel in Europa gab.[7]

Nichts davon war absehbar, als der junge Architekt Piranesi unter dem Eindruck der Kaiserbauten, die in Rom allenthalben zwischen den Straßenzügen des *Campo Marzo* heraustraten, und vor allem der eben neu ausgegrabenen Hadriansvilla in Tivoli nach einer eigenen Ausdrucksform für seine eigenen Architekturvisionen suchte. An die Allgewalt der Kaiserforen, der Arenen und der aufeinander getürmten Paläste war in dieser künstlerisch so verarmten Epoche ohnehin nicht zu denken. Selbst für deren angemessene Darstellung fehlten dem angehenden Vedutisten vorerst noch die graphischen Mittel! Paradox ließe sich der Sachverhalt so formulieren: obwohl die Beschwörung antiker Größe und Prachtentfaltung zum Metier jedes Theaterarchitekten im Barock-Klassizismus gehörte und obwohl Piranesi offenbar Zeichnungen Filippo Juvarras – der ja auch selbst ein großer Bühnenbildner war – vor Augen hatte, bedurfte es einer impovisierten Rückkehr nach Venedig, wo er im engeren Umfeld Tiepolos die zeichnerische Freiheit des Gedankens sich aneignete, um für seine aufrührerisch-kühnen Architektur-Visionen *und* für die Wiedererweckung der *Antichità Romane* die eigene, unverwechselbare Sprache zu finden.

In den drei Jahren seines ersten römischen Aufenthalts verdiente er sich seinen Unterhalt, zusammen mit ein paar Künstlerfreunden von der französischen Akademie, darunter dem genialischen, nur wenig älteren Jean Laurent LeGeay, mit einer umfänglichen Produktion kleinformatiger Rom-Veduten.[8] Aus dem Staunen des Rom-Reisenden, der die abenteuerlichsten Träume seiner Kinderzeit von der Realität dieser halb zerstörten Bauten hundertfach übertroffen fand, konnte vorerst nur wenig in die Routine eigener topographischer Blätter

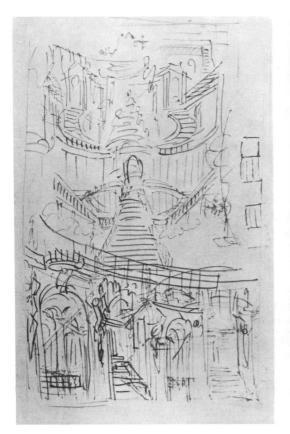 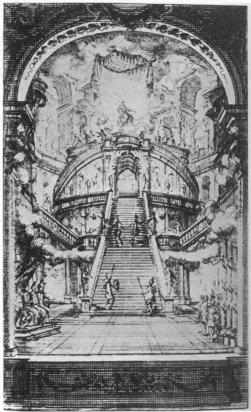

1 Filippo Juvarra: Tempio e macchina del Trono della Fede. Zeichnung (Torino, Biblioteca Nazionale) und 2 ders.: o. N. Stich zur gleichen Szene (Firenze, Biblioteca Marucelliana)

übergehen. Auffallend an diesen kleinformatigen Zeichnungen und Stichen ist nur das ausschließliche Interesse Piranesis an der Architektur, an den antiken wie an den in ihrem Geist neu errichteten Monumentalbauten. Keiner vor ihm hatte sich so radikal für die Erneuerung der Antike aus dem Geist ihrer *Baukunst* eingesetzt wie er. Und das in betontem Widerspruch zu Winckelmann und seinen Anhängern. Ja, man kann sagen, daß ihm auch die Spiegelung des *antiken* in der Architektur des *modernen* Rom vorerst wichtiger war als die von seinen Zeitgenossen so unendlich höher geschätzten Zeugnisse der antiken wie der neueren Malerei und Bildhauerkunst.[9]

Wie Piranesi hatte der von ihm so bewunderte, aus Sizilien stammende Filippo Juvarra seine römische Lehrzeit durch intensive Studien der antiken Ruinen in

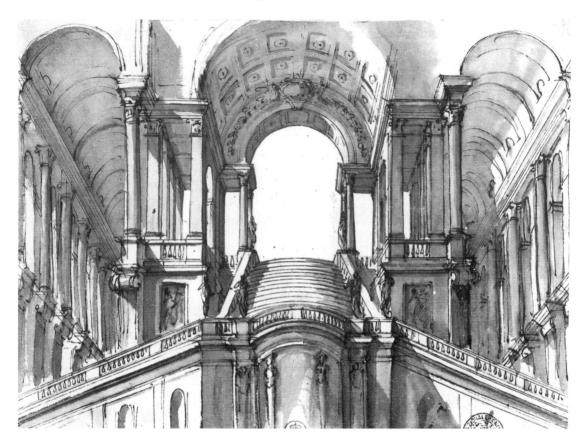

3 Filippo Juvarra: Scalone Magnifico. Kolorierte Zeichnung (Torino, Biblioteca Nazionale)

und um Rom ergänzt und diesen Zug ins Monumental-Überwältigende, das auch er in der Hadrians-Villa bestaunt hatte, *dort* in die Anschauung umgesetzt, wo sie im Barockzeitalter herrschend war: auf der Bühne. Vor allem auf der Opernbühne mit ihren antikisierenden oder exotischen Kulissen! Während seines römischen Aufenthalts hatte der spätere Schöpfer des neoklassizistischen Turin und seiner Villen die ersten Erfolge als *Theaterarchitekt* gefeiert. An den römischen Privattheatern, sei es im Palazzo *Capranica*, sei es aber vor allem im Theater des Kardinals Ottoboni in der *Cancelleria* – in jenem Palast der päpstlichen Verwaltung, in dem später der neu in Rom angekommene Winckelmann sein erstes Quartier finden sollte! – hatte er im unerschöpflichen Vorrat seiner Architekturphantasien jede nur denkbare Welt des Erhabenen auf die Bühne gezaubert.[10] Piranesi kannte nachweislich nicht nur die Stiche, sondern auch

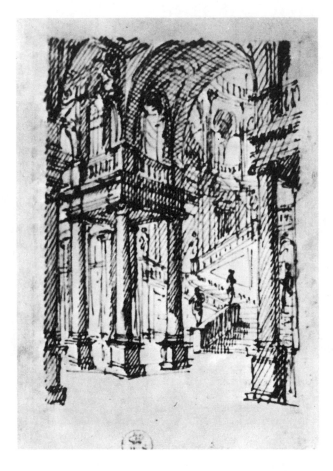

4 Filippo Juvarra o.N. und Titel: Skizze zur nebenstehenden Berliner Zeichnung

Zeichnungen des späteren Architekten der *Superga* von Turin und der königlichen Paläste des Piemont.

Für die Haupt- und Staatsaktionen geistlichen Grundcharakters hatte Juvarra in seiner römischen Zeit eine Vielzahl glänzender Raumentwürfe geschaffen, aus denen allein sich schon eine neue Epoche der Baukunst hätte staffieren lassen. So hat sich beispielshalber aus den Vorzeichnungen zum 1710 in Rom aufgeführten geistlichen Schauspiel ›Costantino Pio‹ eine ganze Reihe von Skizzen und ausgeführten Entwürfen erhalten, deren erste selbst Piranesis Erfindungskraft überfordert hätte: auf dem Turiner Skizzenblatt hat der Zeichner, ohne jede Rücksichtnahme auf das bühnentechnisch Machbare, aus drei parallel geführten Treppenläufen eine ins Unendliche aufsteigende und sich bald immer weiter verzweigende Stufenleiter entworfen, die von der Phantasie keines Bühnenbildners je hätte eingelöst werden können. Die beiden unmittelbar als Vorlage dienenden, vom *Architekten* jedoch genau durchstrukturierten eigentlichen Bühnenentwürfe führen diese aberwitzige Konstruktion wieder in einlösbare Prospekte zurück.[11]

Vielleicht das vollkommenste Blatt, jedenfalls eine mit größter Phantasie *und* mit größter Genauigkeit ausgeführte Architekturzeichnung Juvarras, befindet

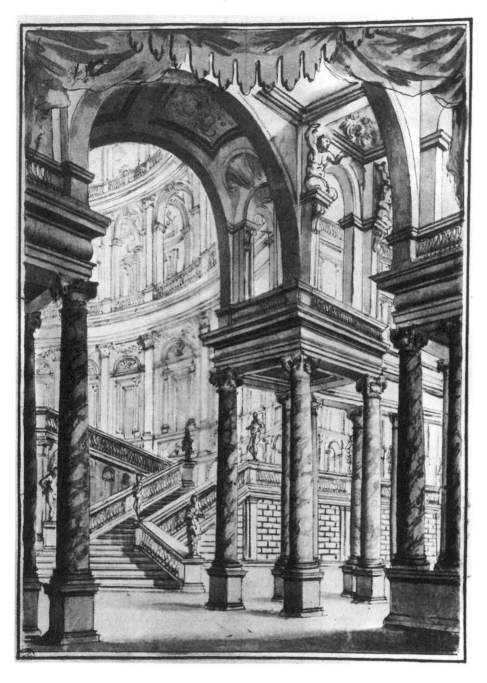

5 Filippo Juvarra: Atrio e scalene. Lavierte Zeichnung (SMPK Kupferstichkabinett, Berlin)

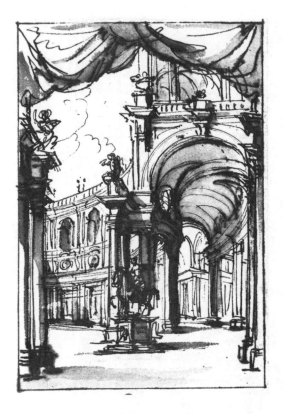 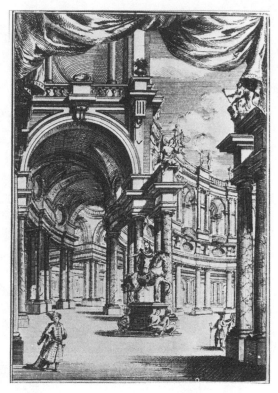

6 und 7 Filippo Juvarra: Atrio con statua equestre. Lavierte Zeichnung zur Scena VII der Oper ›Teodosio il giovane‹ für das Teatro Ottoboni 1711 (Torino Biblioteca Nazionale) und der seitenvertauschte Stich aus der Biblioteca Marucelliana (Florenz)

sich im Besitz des Kupferstichkabinetts Berlin.[12] Ihr gingen zwei unterschiedlich angelegte Skizzen voraus: die erste gesehen aus einer hochragenden, wohl im Halbkreis durch verschiedene Treppenhäuser hindurch geführten Säulenhalle, aus der sich links eine für die Höhe zu flach ansteigende Treppe wegwendet, während rechts *al angolo* in hochgelegenem Stock zwei rechtwinklig geführte Emporen einander über einem Pfeiler begegnen, die zweite eine zeichnerisch streng, fast pedantisch ausgeführte Federskizze zum Berliner Blatt, beide aus Turin. Wie sehr Piranesi in seinen Architekturentwürfen, aber auch in seiner Antikenwahrnehmung von Juvarras Pathos erfüllt war, läßt sich zum Beispiel an der im British Museum aufbewahrten Skizze: ›View into Piazza‹ zeigen, die Piranesi nach einer Zeichnung Juvarras ausgeführt hatte, ein ›Atrium mit Reiterstandbild‹, das 1711 als Bühnenbild für die Oper: ›Teodosio il Giovane‹ am *Teatro Ottoboni* entworfen war.

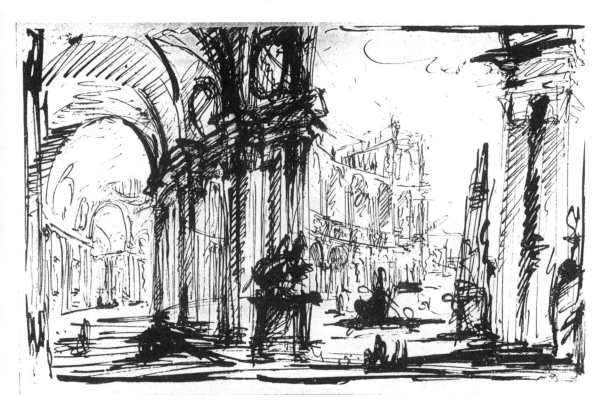

8 Piranesi: Architettura circolare a Colonna. Zeichnung nach dem Stich des Juvarra-Bühnenbilds für die Oper
› Teodosio il giovanne‹ (London, British Museum)

Als dann 1743 Piranesis vergleichsweise praktikable, ja auf den ersten Blick
sogar konventionelle ›Prima Parte di Architetture, e Prospettive‹ in Rom her-
auskam, konnte es deshalb nicht verwundern, daß darin das Dutzend seiner
sorgfältig ausgeführten Entwürfe ins Zeichen seines Idols gestellt war: tief ge-
staffelte Kuppelräume einer von Statuen umzogenen Säulenhalle, himmelstür-
mende Mausoleen und ein antikes Kapitol, dessen Denksäulen und Triumph-
Architekturen sich gegen den Horizont hin verlieren, darunter neu das im
Barockdrama so wichtige Thema des unterirdischen Kerkers: ›Carcere oscura
con Antenna pel subplizio dè malfatori‹, mit der Erläuterung: »Man gewahrt
im Hintergrund die Treppen, die in höhere Stockwerke führen und kann an-
dere Kerkerräume in der Ferne erblicken.«[13] Im Vergleich zu Piranesis wohl
gleichzeitig entstandenen Kerkervisionen ist das scheinbar nur eine pathetische
Neuformulierung des aus der Theaterwelt Gewohnten, in seinem Potential

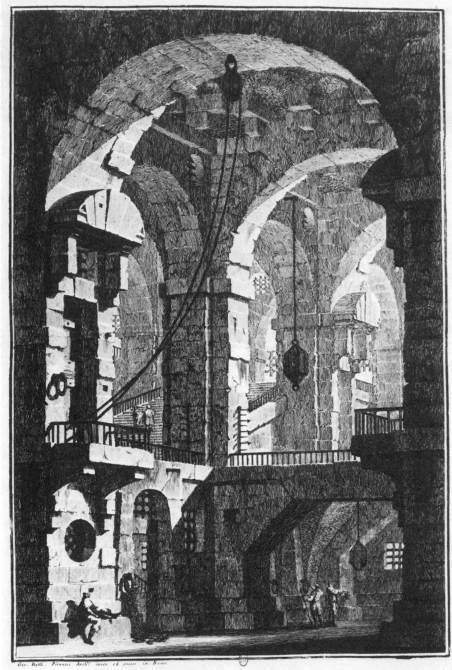

Gio. Batt. Piranesi Arch.ᵢ inven ed incise in Roma

*Carcere oscura con Antenna pel suplizio de' malfatori. Sonvi da lungi le Scale, che
conducono al piano e vi si vedono pure all'intorno altre chiuse carceri.*

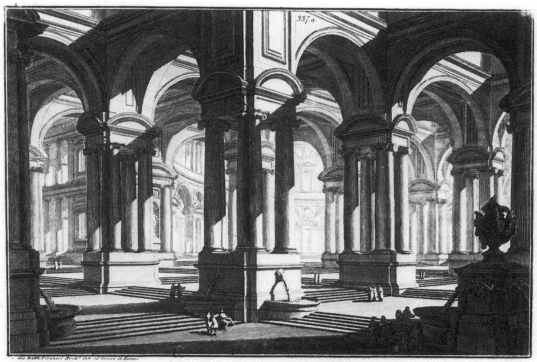

Gruppo di Scale ornato di magnifica Architettura, le quali stanno disposte in modo che conducano a varj piani, e specialmente ad una Rotonda che serve per rappresentanze teatrali.

jedoch ist es die Vorwegnahme seiner kühnsten Raumerfindungen. Am ungewöhnlichsten unter den Architekturansichten ist sicher der Blick aus einer der in sich gestaffelten Flachtreppen, die einen lichtdurchfluteten und kuppelgekrönten Saal umziehen: ›Gruppo di Scale ornato di magnifica Architettura‹[14] – auch sie auf den ersten Blick eine von der Bühne her geläufige Perspektive *al angolo*, bis der Betrachter erkennt, daß sich aus dieser starren Rechtwinkligkeit niemals eine so freie Kuppelkonstruktion entfalten könnte wie der Zeichner sie suggeriert. Es ist eine unbetretbare, eine nur der Einbildungskraft des Betrachters sich öffnende Lichtvision. Erst in der Neuausgabe seiner inzwischen berühmten Architekturphantasien in den ›Opere varie di Architettura‹ (Rom, Bouchard 1750) beharrte Piranesi dann durch eine beigefügte Erklärung auf

links: 9 Piranesi: Prima Parte di Architetture… V: Carcere oscura con Antenna pel sublizio dè malfattori. Son vi da lungi les Scale, che conducono al piano e vi si vedono pure al intorno altre chiuse carceri.

oben: 10 Piranesi: Prima Parte di Architetture, e Prospettive (Rome, Fratelli Pagliari, 1743, VIII: Gruppo di Scale ornato di magnifica Architettura, le quali stanno disposte in modo che conducano a vari piani, e specialmente ad una rotunda…)

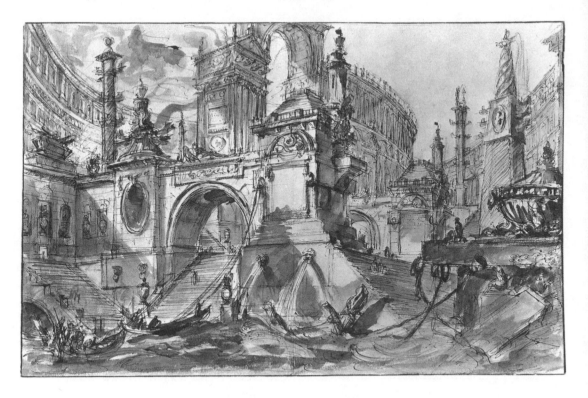

11 Piranesi: Hafenanlage mit Colosseum. Skizze. Lavierte Federzeichnung

der Nachkonstruierbarkeit seiner Bauerfindungen, sowohl im Grundriß einer alle planende Logik in der Vervielfachung *ad absurdum* führenden Zentralarchitektur als auch in der zum Fabelhaften hin entgrenzten Teilansicht: ›Gruppo di Scale ornato di magnifica Architettura, le quali stanno disposte in modo che conducono a varj piani, e specialmente ad una Rotonda che serve per rappresentanze teatrali‹. Schon die Zeitgenossen müssen sich da gewundert haben, wie und vor wem da Theateraufführungen hätten stattfinden können. Die gleiche Entgrenzung der Vedute in eine alles Vorstellbare übersteigende Vision – in den Zeichnungen der gleichen Epoche noch mehrfach erprobt – zeigt die später beigefügte Radierung eines antiken Hafens vor einem steilen und von Wolken durchzogenen Colosseum, der Piranesi erst im vierten Zustand die nützliche, ins epische entgrenzte Unterschrift beigab: ›Parte di ampio magnifico Porto all' uso degli antichi romani, ove si scuopre l' interno della gran Piazza pel comercio…‹[15]

In der Zwischenzeit hatten sich Ansehen und Ruhm des Architekten wie des Vedutisten Piranesi in Rom so rasch gesteigert, daß er von nun an – unbeschadet seiner nie angefochtenen Autorität als Interpret der ›Magnificenze di Roma‹ – auch und vor allem als schöpferischer Architekt des von ihm mitbegründeten *Neoclassicismo* seinen Einfluß auf die in Rom sich aufhaltenden Künstler aus Frankreich und England bis zur schwärmerischen Nachahmung ausdehnen konnte. Seit der Ausstellung: ›Piranèse et les Français‹ und dem in der Villa Medici im Mai 1976 veranstalteten Colloquium gleichen Namens wissen wir über diese Nach- und Fernwirkungen erst wirklich Bescheid.[16] Dem Einfluß auf die beiden rivalisierenden Hauptarchitekten der Zeit in England, Richard Chambers und Robert Adam – dieser ihm freundschaftlich wie geschäftlich am engsten verbunden – hat man erst ein paar Jahre später konsequent, aber auf schon lange bekannter Fährte nachgespürt.[17] Für jeden Künstler waren bis fast in die Gegenwart die Zeichnung, selbst bloße Skizzen dieses Magiers begehrte Sammelstücke, später sorgfältig aufbewahrte Leitbilder der eigenen künstlerischen Weiterentwicklung. Piranesis freie, so genau wie in phantastischer Perspektive erfundene Zeichnungen wurden unter den Künstlern und Stipendiaten der Französischen Akademie in Rom, der gegenüber er seine erste *Offizin* am Corso eingerichtet hatte, wie Reliquien behandelt. Umgekehrt paßte der noch im Rausch der Erfindung kühl seinen Überschwang kontrollierende Großmeister der Architektur-Vedute seine Raum-Phantasien durchaus der zeitgenössischen Diskussion an, und war so immer und in jedem seiner umworbenen Blätter sich selbst voraus! Drei Blätter aus dem unerschöpflichen Vorrat dieser frühen Zeichnungen können stellvertretend die Magie anschaulich machen, die von einer so lodernden Vision der Baukunst noch auf die ehrgeizigsten Rivalen unter seinen Zeitgenossen ausstrahlen mußte. Das erste dieser Wunderblätter ist eine auf Bravour hin gearbeitete Bühnendekoration für ein kosmisches Theater. Der Festsaal eines jeden Vergleich ausstechenden Palastes öffnet sich da aus seinen dicht gestaffelten Säulenreihen und der weitgespannten Flachwölbung zu einem bis in den Zuschauerraum hinein geschobenen Stadt-Prospekt.[18] Darin wird, als sei es die Fortführung der Repräsentationsarchitektur, ein geschwungener und hochgesteilter Palast sichtbar, davor und seitlich im Bühnenprospekt wunderliche Monumente. Festlich aufgeregt drängt die aufgeregte Menge von beiden Seiten einem szenischen Wunder entgegen: der Krönung einer bereits emporschwebenden Göttin oder Heiligen, die über dem trennenden Abgrund der beiden Wirklichkeitssphären einer neuen Bestimmung entgegenschwebt. Lichtbündel kreuzen sich an dem Punkt unter der Kuppelöffnung, an dem ein Genius alles zum Besten zu lenken scheint. Theater und Metaphysik, die Wunder der Phantasie ins Kosmische und Heilige emphatisch weitergereicht: jede Geste atmet Erhabenheit. Auch und

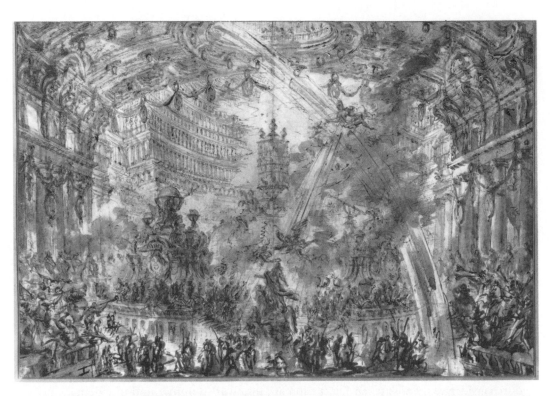

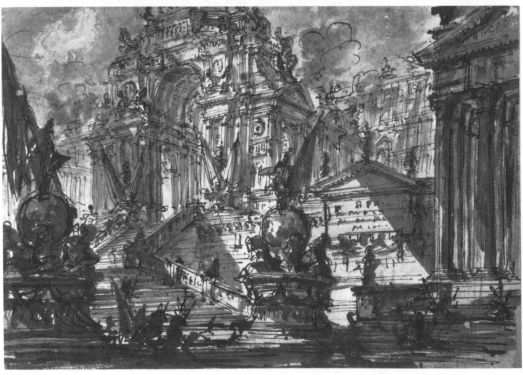

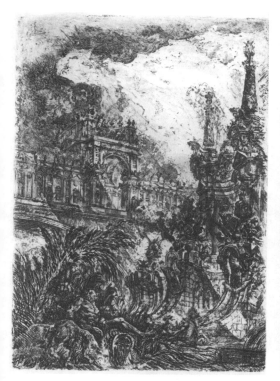
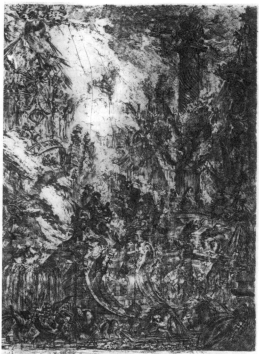

vor allem das seitliche aus Welt- und Himmelskugeln zusammengesetzte, die Bühne beherrschende Monument.

Auch das zweite Bild spielt mit dem Motiv der in sich gerundeten Weltherrschaft:[19] zwei Globen lasten auf den Schultern von je vier Sklaven, während darüber ein aufrechter Fahnenträger zu dem jede Größenordnung der Monumentalarchitektur sprengenden Triumphbogen emporgrüßt: Forum und Kapitol in einem, die weltliche Macht des Heiligen als Sinnbild und Vorgriff auf die Ewigkeit. Für das dritte Bild heroischen Charakters hatte sich der venezianische Landschaftsmaler in Piranesi offenbar vorgesetzt, die kompositorische Allmacht seines Landsmannes Giovanni Battista Tiepolo von Rom aus in die

links oben: 12 Piranesi: Schluß-Apotheose eines zum Weltganzen sich öffnenden Schauspiels. Feder und braune Tintenlavierung. Signierte Zeichnung aus dem Besitz der Société des Architectes Diplomés par le Gouvernement Paris. (Das zentrale Motiv des von der Menge umschwärmten Monuments mit der Weltkugel begegnet mehrfach, zuletzt in Piranesis Hochaltar-Entwurf für sein einziges Bauwerk, die Kirche S. Maria del Priorato)

links unten: 13 Piranesi: Monumentale Treppe und Triumphbogen eines Kapitols. Federzeichnung, braun getuscht und laviert (London, British Museum)

oben: 14 Piranesi: Landschaft mit Sturz des Phaeton, auf zwei Tafeln verteilte, nicht fertiggestellte Radierung, erhalten auf den Rückseiten der beiden, 1750 zu datierenden Veduten der ›Piazza di Monte Cavallo‹ und der ›Außenansicht der Basilika di Santa Maria Maggiore‹. Focillon, Nr. 808 und 791. Calcographia Romana

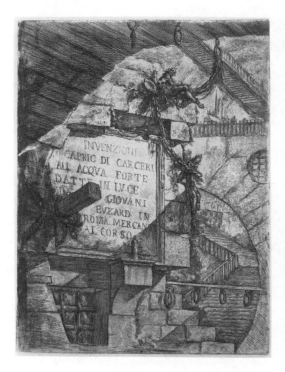 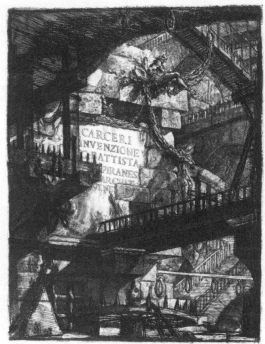

15 und 16 Piranesi: Titelblatt zu ›Invenzioni / capric di Carceri / all Acqua forte / datte in luce / …
Giovani Bvzard [in späteren Ausgaben des Zyklus ersetzt durch das korrekte ›Giovanni Bouchard‹] in / Roma.
Mercante / al Corso‹, erschienen in erster Auflage 1749-1750 (limks), die berühmte spätere, um zwei Blätter
erweiterte Ausgabe 1761 bei Piranesi selbst (rechts)

Schranken zu fordern: auf zwei übergroße Kupfertafeln verteilte er die Grup-
pen und Massen seiner einzigen Schöpfung im mythologisch-heroischen Gen-
re: die gewaltige Landschaft mit dem Sturz des Phaeton, der nachdem er die
Welt ins Chaos gestürzt hat, selber vom Blitz des Zeus getroffen, in der Wildnis
zu Tode stürzt. Piranesi erinnert sich, daß es der Po war, nahe seiner Heimat-
stadt, an dem sich dieser Untergang vollzog, und aus seiner nicht erschöpfbaren
Phantasie läßt er dieses Ereignis denn auch einrahmen von den Herrlichkeiten
und Denksäulen, von den Brückenbauten und Palästen Venedigs.[20] Es blieb bei
diesem einzigen Versuch, ja, dieser düsterste aller erhabenen Phantasten ver-
warf seine Komposition und nutzte die beiden Platten als Grundlage für zwei
seiner ›Vedute di Roma‹.

Das Lebensthema seiner Kunst hatte der Venezianer aus seiner Vaterstadt
Venedig in das Kirchenimperium Roms mitgebracht: es bedurfte nicht der

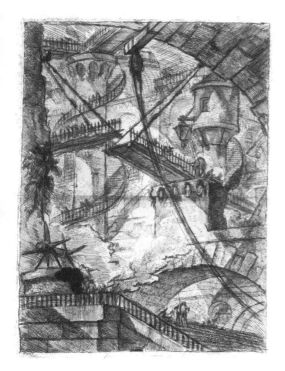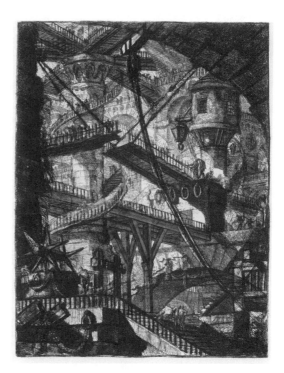

17 und 18 Piranesi: Carceri d'Invenzione. 1761. VII, Die Zugbrücke. Beide Fassungen

Romantik, um die heitere Stadt der Masken und der Gondeln mit der hinter der Seufzerbrücke lauernden Kerkerwelt der Staats-Inquisition in Verbindung zu bringen. Was aber den immer republikanisch gesonnenen Exzentriker an der in den Kirchenstaat verwandelten Hauptstadt eines uralten Imperiums faszinierte, war die *Roma sotterranea*, die unter dem Prunk der Gegenreformation und einer anderthalb Jahrtausende während Christenherrschaft noch immer weiterwirkende, in Höhlen verborgene Allmacht des Altertums. Daß er selbst später in Rom und Tivoli sich an Ausgrabungen beteiligte, daß der Zeichner und Stecher zugleich auch als Kunsthändler bei den reisenden Engländern und Franzosen eine große Rolle spielte, hängt mit diesem frühen Interesse am Verborgenen, Weggesperrten, in seiner sinistren Ausstrahlung aber nie bezähmbaren Unterwelt zusammen. Sie verleiht von früh an Piranesis Phantasie die schweren Flügel, und während er seine Künstlerfreunde in der Akademie durch die Erfindung immer neuer Architekturwunder erfreute, entwarf

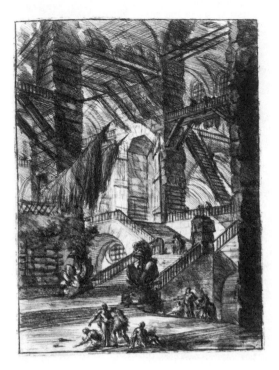 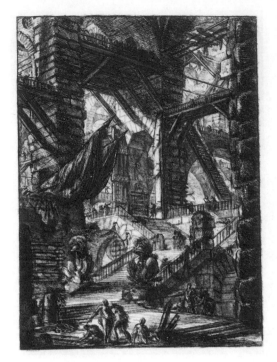

links: 19 Piranesi: Carceri d'Invenzione. Das Treppenhaus mit Siegestrophäen, Zeichnung
rechts: 20 Piranesi: Carceri d'Invenzione. 1761. VIII, Das Treppenhaus mit den Siegestrophäen

er zunächst nur für sich die Welt seiner ›Carceri d' Invenzione‹. Anfang der
Vierziger Jahre in theaterhafter Verklärung begonnen, werden diese so wenig
betretbaren wie entrinnbaren Architektur-Unendlichkeiten zu seinem viel-
bestaunten Markenzeichen. Vierzehn Stiche umfaßten die weithin in lichtem
Grau behandelten Szenen in der ersten Fassung von 1750, zwei weitere kamen
in der abgedunkelten, tiefgreifend überarbeiteten zweiten Fassung um 1761
dazu, die dann in ihrer Wirkung auf die späteren Generationen alles andere in
seinem Werk übertreffen sollten.[21]

Als Charles Baudelaire 1861, hundert Jahre später und damals bereits als Verfas-
ser der ›Fleurs du mal‹ weltberühmt, das zweite seiner Hauptwerke ›Les Paradis
artificiels‹ herausgab, standen ihm immer noch Piranesis unermeßliche Gegen-
welten so deutlich vor Augen wie seinen bewunderten Vorläufern in der Ro-
mantik, Samuel Taylor Coleridge und vor allem Edgar Allen Poe. Diese beiden
hatten er und seine Pariser Romantikerfreunde im Blick, wenn sie die Wir-

Figur C

Zu Figur C: In diesem verhältnismäßig einfach und über-
schaubar konstruierten Treppenraum (I,6; II8) läßt sich an-
hand der gut erkennbaren Gewölbeansichten und der Mauer-
erpfeiler ohne weiteres die Führung der halbrunden Gurt-
bögen erkennen und ergänzen. Man gewinnt so das Raum-
konzept, das diesem Gebäudeabschnitt zugrunde liegt: es
handelt sich um zwei etwa gleichgroße, leicht oblonge Jo-
che, mit denen der Treppenraum überwölbt ist, getragen
von sechs Mauerpfeilern, von denen einer außerhalb des Bil-
des ist. Einer müßte im unteren Treppenlauf liegen – er ist
in Fig. C auch eingezeichnet –, wo er aber unterschlagen

wurde, um den Raumeinblick aus der sehr stark über Eck
gestellten scena per angolo überhaupt zu ermöglichen. Die
perspektivische Entzerrung der Durchblicke rechts im Hin-
tergrund macht überdies anschaulich, wie die dramatische
Forcierung der Perspektive zu räumlichen Überlängungen
führen muß, die sich einer sinnvollen Bauausführung entzie-
hen müssen. Das Blatt ist generell ein Musterbeispiel für die
Probleme, die sich bei der scena per angolo daraus ergeben,
daß immer die Sicht auf eine Rauminnenseite entfällt und
daß eigentlich stets eine Stütze oder ein sonstiger Konstruk-
tionsteil mitten ins Bildfeld gerät.

21 aus: Norbert Miller: Momente der Verstörung.. Beiheft zur Faksimile-Ausgabe ›Giambattista Piranesi.
Carceri‹. Unterschneidheim 1977, nach S.37

kungen ins nachzeichnende Wort zu fassen versuchten. Da kamen ihnen für
solche Entrückungen, aber auch für die Unentrinnbarkeit von Raum und Zeit
Piranesis berühmte Carceri-Visionen zu Hilfe, um dem Leser die Wirkungen
von Haschisch und Opium auf die Phantasie des Künstlers auch theoretisch

nahezubringen: »Senkte ich meine Augen nieder«, heißt es in Théophile Gautiers schon damals berühmter Erzählung: ›Le Club des hachichins‹ von 1846, in denen er die legendären Sitzungen dieses Clubs im Hotel Pimodan auf der Île Saint Louis aus dem Winter 1845 beschreibt, »als ich den Kopf senkte, erahnte ich tiefe Abgründe, wirbelnde Spiralen und verblüffende Windungen – ›Diese Treppe durchsticht die Erde wahrscheinlich von einer Seite zur anderen‹, dachte ich, während ich mechanisch weiterging. (...) Um Euch die Wirkung dieser düsteren Architektur auf mich zu beschreiben, bräuchte ich den Stichel, mit dem Piranesi seine herrlichen Kupferstiche ritzte: der Hof war jetzt so riesig wie das gesamte Marsfeld und hatte sich binnen weniger Stunden mit einer Reihe hoher Gebäude umgeben, die sich vor dem Horizont als eine Zackenlinie von Kirchturmspitzen, Kuppeln, Türmen, Giebeln und Pyramide abhob, die Roms oder Babylons würdig gewesen wären.«[22] Der Theoretiker im Dichter Gautier interpretiert da, im Nachschreiben der Visionen seines Lehrmeister Thomas de Quincey, den zum Unendlichen hin entgrenzten Aufstiegswillen des Opiumessers: »Als ich vor langen Jahren einmal« hatte de Quincey geschrieben, »in Piranesis ›Römischen Altertümern‹ blätterte, beschrieb mir Coleridge, der bei mir stand, eine Reihe von Kupferstichen dieses Künstlers, die er seine ›Träume‹ genannt hatte und welche die Landschaft selbst geschauter Visionen eines Fieberdeliriums darstellten. Einige von ihnen – ich beschreibe hier aus dem Gedächtnis alles, wie Coleridge es mir erklärte – stellten weite gotische Hallen dar, auf deren Boden alle Arten von Werkzeugen und Mechaniken herumlagen, Räder, Kabel, Hebel – und Wurfmaschinen – alles das Dinge, welche ungeheure, vorwärtstreibende Kraft und überwundenen Widerstand ausdrücken. Seitlich siehst Du eine Treppe emporkriechen und auf ihr Piranesi selbst, wie er sich mühsam nach oben tastet. Folgst du den Stufen eine kurze Strecke, so siehst du sie plötzlich steil und ohne Geländer abbrechen. Wer an diese Stelle kam, konnte keinen Schritt vorwärts tun, ohne in die Tiefe zu stürzen. Doch was geschah mit dem armen Piranesi? Du glaubst, seine Mühe habe hier ein Ende gefunden. Doch blicke empor, dann siehst du eine zweite, höhere Treppenflucht, und wieder gewahrst du Piransi, wie er jetzt ganz dicht am Rande des Abgrunds steht, und wenn du abermals dein Auge erhebst, so siehst du im Äther eine weitere Treppenflucht und darauf wiederum den armen Piranesi in mühseliger Qual, und so geht es fort, bis die unvollendeten Treppen und Piranesi mit ihnen sich endlich in der hohen Finsternis der Halle verlieren.«[23]

Anmerkungen

1 Früh erschöpfend dargestellt in: Carl Justi: Winckelmann und seine Zeitgenossen. Hg. Walther Rehm. 3 Bde. Köln 1956.

2 Norbert Miller: Marblemania. Kavaliersreisen und der römische Antikenhandel. Berlin/München 2018, S.82 ff.

3 G.L. Bianconi: Elogio storico del Cavaliere Giambattista Piranesi celebre antiquario ed incisore di Roma. In: Antologia Romana, No 34-36, Februar und März 1779 (vgl. auch ders.: Opere II. Milano 1802, S. 127-140), Reprint in Grafica Grafica 2 (1976), S. 127-135. J.G. Legrand: Notice sur la vie et les ouvrages de J. B. Piranesi...Rédigée sur les notes et les pièces communiquées par ses fils, les compagnons et les continuateurs de ses nombreux travaux. [Paris 1799] Wieder abgedruckt in: Nouvelles de l' estampe, No 5 (1969), S. 191 ff.

4 »Si va compiendo ora il terzo anno, Riveritissimo Sig. NICOLA, da che io morro da quel nobile disio, che trasse sino dalle più rimote parti d'Europa i piu Valenti Uomini dell'età presente, e delle passate ad ammirare, ed apprendere da queste auguste reliquie, che restano ancora dell'antica maestà, e magnificenza Romana il piu perfetto, che si abbia l'architettura; lasciai io ancora le mie native contrade, e mi venni dal medesimo spirito condotto in questa Regina delle Città. Io non vi starò a ridire la meraviglia, che n'ebbi osservando d'appresso, o l'esattissima perfezione delle architettoni che parti degli Edifizj, la rarità, o la smisurata mole de'marmi che in ogni parte rincontransi, o pure quella vasta ampiezza di spazio, che una volta occupavano i Circhi, i Fori, o gl'Imperiali Palagi: io ti dirò solamente, che di tali immagini mi hanno riempiuto lo spirito queste parlanti ruine, che di simili non arrivai a potermene mai formare sopra i disegni, benche accuratissime, che die queste stesse ha fatto l'imortale Palladio, e che io pur sempre mi teneva innanzi agli occhi.« Der Text der Widmung in der ›Prima parte‹ folgt dem Faksimile des Erstdrucks von 1743 in Andrew Robison: ›Piranesi. Early Architectural Phantasies. A Catalogue Raisonné of the Etchings‹. Auf dieses grundlegende Werk – seine Einleitung, den Katalog und die Beilagen – hat sich jede Beschäftigung mit dem jungen Piranesi zu stützen. Robisons ergänzender Katalog der frühen Veduten liegt bisher nur in einem Zeitschriftendruck vor: ›The Vedute di Roma of Giovanni Battista Piranesi: Notes towards a Revision of Hind's Catalogue‹, in: Nouvelles de l'estampe No.4 (1970), S. 180-198.

5 Vgl. das Kapitel: ›Saxa loquuntur: Rom, die Stadt Amors‹ in: Norbert Miller: Der Wanderer. Goethe in Italien. München 2002, S. 475 ff.

6 Vgl. Rudolf Wittkower: Art and Architecture in Italy 1600 to 1750. Harmondsworth etc. 1958, S. 246-252.

7 Vgl. Ebd.

8 Bei dem Buchhändler Fausto Amidei erschien 1745 eine Sammlung kleinformatiger Stiche mit dem Titel: ›VARIE VEDUTTE/DI ROMA/ANTICA, E MODERNA/Disegnate e Intaglia/te da Celebri Autori‹, die unter den hundert meist anonymen Stichen auch 47 von Piranesi signierte Ansichten enthält. Vgl. den Abschnitt: ›Die Erziehung vom Landschaftsmaler zur Architektur‹, in: Norbert Miller: Archäologie des Traums. München 1978, S. 117ff.

9 Das änderte sich erst über den eigentlich archäologischen Werken der mittleren Fünfziger Jahre und nach der gemeinsam mit Gavin Hamilton unternommenen Grabungskampagne in der Villa Hadriana 1762, die aus dem Architekten und Zeichner einen weltberühmten Antikenrestaurator machte! Die halb gestaltlosen Naturerscheinungen der Caracalla-Thermen oder des Aquädukts bei S. Stefano Rotondo, die in sich verschachtelten Tempel- und Triumphbogen-Szenarien des Tiber-Viertels führten den Vedutisten vermut-

lich schon in den ersten Monaten über die Via Appia hinaus in die von Ruinen übersäte Campagna, die sich bis an die Hügel von Tivoli hinzogen. Für diese Wanderungen, auf denen er schon früh den Stoff zu seinen archäologischen Werken über die römischen Grabanlagen und über das System der Bewässerung zu sammeln begonnen haben mag, besitzen wir freilich nur die eingangs erwähnte erste, 1741 eingetragene Signatur im Kryptoportikus der Villa Hadriana.

10 Zum Rom-Aufenthalt Filippo Juvarras und zur Entwicklung des Architekten als Bühnenbildner zwischen seinen Schöpfungen für das Teatro Ottoboni und den späteren Schöpfungen für Turin vgl. das Standardwerk von M. Viale Ferrero: ›Filippo Juvarra scenografo e architetto teatrale‹. Prefazione di Giulio Carlo Argan. Turin 1970. Daraus übernommen auch die im Text erwähnten Bühnenbildentwürfe sowohl für Rom wie für Turin.

11 Vgl. M. Viale Ferrero, Kat. Nr. 14 a, b und 15.

12 Vgl. M. Viale Ferrero, Kat. Nr. 132 a,b und 133: die drei in sich zusammenhängenden Zeichnungen: ›Atrio e Scalone‹, die unterschiedliche Entwürfe für das majestätische Treppenhaus eines Kaiserpalastes zeigen: rechts den ausgeführten disegnio aus der Berliner Kunstbibliothek, daneben die beiden, in sich weiter entwickelten Skizzen aus dem zeichnerischen Nachlass in der Biblioteca nazionale in Turin.

13 Für die Behandlung der Architektur- und Kerkerphantasien in Piranesis Frühwerk stütze ich mich auf Andrew Robisons Standardwerk: ›Piranesi – Early Architectural Fantasies. A Catalogue Raisonné of the Edgings‹. Washington, Chicago, London 1986. Vgl. hier S. 72: »Sonvi da lungi le Scale, che conducono al piano e vi si vedono pure all'intorno altre chiuse carceri.«

14 Vgl. Robison, S. 84, Abb. Nr. 9.

15 Vgl. Robison, S. 129 ff.

16 Katalog der in Rom veranstalteten, dann nach Dijon und Paris überführten Ausstellung ›Piranèse et les Français. 1740-1790‹ erschien 1976 in ›Edizioni dell'Elefante‹ (Rom), der Tagungsband des gleichzeitig in der Villa Medici abgehaltenen Kongresses, im Rahmen der ›Collection Academie de France à Rome‹, wurde 1978 zweibändig im gleichen Verlag von George Brunel herausgegeben.

17 Vgl. zu diesem Thema Text und Literaturverzeichnis des hier nachfolgenden zweiten Vortrags.

18 Vgl. ›Piranèse et les Français. 1740-1790‹, Kat. Nr. 144 unter dem fragwürdigen Titel: ›Intérieur de pallais‹, S. 273f.

19 Vgl. ›Piranèse et les Français. 1740-1790‹, Kat. Nr. 147: ›Pallais et Arc triomphal‹, S. 277f.

20 Auf zwei Tafeln verteilte ›Landschaft mit dem Sturz des Phaeton‹. Sie wurden erst in den Sechziger Jahren wiederentdeckt auf der Rückseite der Kupferplatten, die für zwei der ›Vedute di Roma‹ weiterverwendet wurden. Hier wiedergegeben nach dem Robisons Kat. der Architekturphantasien, Nr. 27: ›Fantastic port monument‹, S. 132 und 133.

21 Alle Abbildungen zu den ›Carceri‹ folgen der Anordnung bei Andrew Robison: Titelblatt Nr. 29, ›Zugbrücke‹, VII beide Fassungen, S. 160 und S. 163; ›Treppenhaus mit Siegestrophäen‹, VIII, Fassung 5; ›Der gotische Bogen‹, XIV, erster und dritter Zustand, S. 194 und S. 196.

22 Gautiers Text deutsch zit. nach: Der Haschischclub. Phantastische Erzählungen, hg. Markus Bernauer und Sven Brömsel. Berlin 2015, S. 199 ff.

23 Thomas de Quincey: Confessions of an English Opium-Eater. Erste Fassung 1822. Hier zitiert nach der Ausgabe der beiden Fassungen von Malcom Elwin, London 1956, S. 422 f.

Die Engländer kommen!
William Chambers und die Brüder Adam in Piranesis Rom

Während die französische Kunst des 17. Jahrhunderts, seit Richelieus Etablierung einer Akademie in der Villa Medici auf dem Aventin im Jahre 1666, einen festen Standort in der Heiligen Hauptstadt der Welt besaß, und während seitdem über anderthalb Jahrhunderte Architekten, Maler, Bildhauer – und selbst Musiker wie Hector Berlioz – dort in enger Symbiose mit den Wandlungen des von Italien beherrschten Kunstlebens sich weiter entwickeln konnten, kamen in England die Kavaliersreisen unter ganz anderen, weit weniger selbstverständlichen Voraussetzungen erst Anfang des 18. Jahrhunderts in Mode. Natürlich besaß das Sammeln antiker Bildwerke auch dort eine ältere Tradition, aber sie konnte sich während eines ganzen Jahrhunderts nur schleppend gegen die Rom-Feindlichkeit der anglikanischen und aller späteren Reformen durchsetzen.[1] Erst für die Generation um 1720, die sich auch ästhetisch vom französisch geprägten Barock-Klassizismus der Stuarts befreit hatte, avancierten Italienreisen zu einem festen Bestandteil der Erziehung. Nur war es zunächst *Venedig*, nicht *Rom*, dem der Engländer sich als wahlverwandt empfand. Hatte nicht Inigo Jones, der einflußreichste und größte Architekt aus Englands Blütezeit, seine Bauten auf das Schaffen und auf die Theorien des in Venedig wirkenden Andrea Palladio ausgerichtet? War es nicht die Adels- und Handelsrepublik Venedig, die in ihrer wirtschaftlichen wie gesellschaftlichen Struktur dem neuen, whigistisch geprägten England auch kulturell als Vorbild dienen konnte? Die gleiche Vormachtstellung des Land besitzenden Adels gegenüber der Zentralmacht, das gleiche Emporstreben eines Handelsbürgertums, das sich eben vom überkommenen Gottesgnadentum befreit hatte und jetzt als Kolonialmacht in die Welt hinausdrängte! Und selbst in der schon überkommenen Gesellschaftsstruktur wußte man sich der Inselrepublik Venedig wahlverwandt: gab es nicht in London wie in Venedig den gleichen, das Jahr strukturierenden Wechsel vom Leben auf den Landsitzen, in denen der Reichtum produziert wurde, wie in der *terra ferma*, und dem prächtigen Kultur- und Gesellschaftsleben in den prachtvollen Stadtpalästen, in denen er winterlich wieder ausgegeben wurde?[2] So konnte 1715 die von Nicolas Dubois übersetzte und von dem Wortführer der neuen Ästhetik, Richard Boyle, Earl of Burlington, gepriesene Ausgabe der ›Quattro Libri dell'architettura‹ (1570) des *Andrea Palladio* gegen den auf die Antike zurückgreifenden Machtanspruch Roms ausgespielt werden.[3] Doch gegen die Selbstverpflichtung der Adelsgesellschaft zu ausgedehnten Kavaliersreisen, die durch die italienischen Landstriche bis in das

*1 Katherine Read: Britische Gentlemen in Rom, um 1750, Yale Centre for British Art
(Marblemania Nr. 16, S. 19)*

Königreich beider Sizilien und wieder, rechtzeitig zum Karneval, zurück nach
Venedig zu führen hatten, konnten derlei ästhetische Bedenklichkeiten nicht
allzu viel Widerstand leisten.

Auf seiner Kavaliersreise hatte um diese Zeit ein anderer aus dem Kreis der
neu etablierten *Earls of Creation*, der früh verwaiste, damals erst siebzehnjährige
Thomas Coke, später I. Earl of Leicester, seinen Aufenthalt im ersehnten Ita-
lien zu einem gewaltigen, noch heute Staunen weckenden Besuchsprogramm
der italienischen Altertümer und Kunstsammlungen genutzt und zugleich eine
einzigartige Sammlung antiker Skulpturen und großer Werke der italienischen
Renaissance und des Barock zusammengekauft.[4] Dabei machte er die Bekannt-
schaft eines begabten, mit dreißig Lebensjahren auch etwas aus dem Gleis gera-
tenen Malers, William Kent, der mit ihm die architektur-theoretischen Inter-
essen, und eine schwärmerische Vorliebe für Palladio teilte. Zurück in London,
wurde der alerte, in jeder Kunstrichtung gleich originelle Künstler rasch zum
gefragtesten Ratgeber in allen Themen der Malerei wie der Architektur: er
improvisierte in wenigen Augenblicken den Entwurf einer von Feldstein-

2 Gavin Hamilton: James Dawkins und Robert Wood vor den Ruinen der Stadt Palmyra 1758
(Marblemania Nr. 33. S. 32)

Säulen getragenen Muschel-Grotte für Alexander Pope, den großen Dichter
und Ästhetiker der Epoche, und plante zusammen mit seinem anderen Gönner,
Lord Burlington, dessen palladianische Musterschöpfung, *Chiswick House*, und
den zu ihr gehörenden Landschaftsgarten. Als Architekt begründete William
Kent eine Epoche, als Landschaftsgestalter erfand er den freien Landschafts-
garten, Englands größte Errungenschaft in der Kunst überhaupt.[5]

Im Zeichen der jetzt einsetzenden politischen wie kulturellen Ordnung der
Verhältnisse in der Ära der *Four Georges* gründeten ein paar Dutzend junger
Kavaliere, die sich von Venedig, Rom oder Neapel her kannten, einen Club,
um die Erinnerung an ihre Reiseabenteuer und das gemeinsame Interesse an
Altertümern und Kunstschätzen wachzuhalten. In Anspielung auf eine italie-
nische Bezeichnung, die nicht frei von Ironie war, nannten sie sich ›Society of
Dilettanti‹.[6] Der Maler George Knapton hat die meisten der Gründungsmit-
glieder in Porträts festgehalten, die bis heute am Sitz der Gesellschaft aufbe-
wahrt werden.[7] Der auffälligste unter den Connaisseurs, alle aus vornehmstem
Haus, war sicher Francis Dashwood, später Baron le Despencer, der bekennende

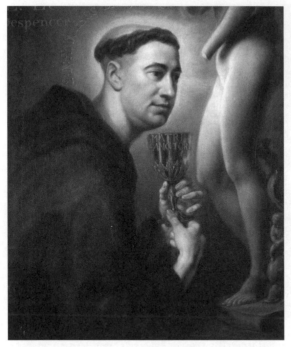

*3 George Knapton: Sir Francis Dashwood, Baron Le Despencer als
Heiliger Franzikus (Marblemania Nr. 31, S. 32)*

unter den vielen praktizierenden Libertins des Zirkels. Auf seinem Porträt im Club ließ er sich in der Kutte und mit der Tonsur seines Namenspatrons Franziskus abbilden, wie er mit unverhohlener Gier der Schönheit einer eben zum Leben erwachenden, jedoch noch immer beschädigten Venus-Statue huldigt. Auf seinem herrlichen Landsitz in West Wycombe war er auch der Vorsitzende des weithin berüchtigten ›Hellfire Club‹, dem wohl auch die meisten seiner kunstversessenen Kumpane angehörten. Den Ernst und den Entdeckerwillen konnte man dennoch schon in den Anfängen dieser Institution nicht absprechen: auch wenn Horace Walpole, der jüngste Sohn des allmächtigen Premierministers Sir Robert Walpole und selbst in viele politische Intrigen der Zeit verstrickt, sich abschätzig über seine *Dilettanti* und ihre laut verkündete Begeisterung für die italienischen Altertümer geäußert hat, war – auf das Ganze des Jahrhunderts gerechnet – kein der Archäologie dienendes Unternehmen auch nur von vergleichbarem Erfolg getragen wie dieser Verein finanzkräftiger Erben.[8] Vielleicht war es so, daß viele der Mitglieder auch an klassischer Stätte zu betrunken waren, um die Weltwunder überhaupt wahrzunehmen, wie Horace Walpole boshaft anmerkt. Dennoch geht die Entdeckung der griechischen Welt beinahe ausschließlich auf die Rechnung der *Dilettanti Society*.[9] Unmerklich zunächst, dann beinahe programmatisch, verwandelte sich das Interesse einer jüngeren Generation vom Nachvollziehen eines ständisch festgeschriebenen Erziehungs- und Reiseplans in Italien und Frankreich hin zur aktiven Förderung aufwendiger Grabungsexpeditionen. Die Ausgrabungen in den Vesuvstädten und die Wiederentdeckung der archaischen Tempel in der *Magna Graecia* hatten da den ersten Anstoß gegeben. Dann brachen in den Jahren 1748 und 1749 nicht weniger als drei größere Expedi-

tionen in das ottomanische Imperium auf. Da ist einmal die des Iren James Caulfeild, Earl of Charlemont, der die griechischen Städte und Inseln an der kleinasiatischen Küste erforschen ließ, aber in den Kreisen der englischen wie der römischen Altertumskenner wenig Gegenliebe fand, dann die großartige Reise von Robert Wood, James Dawkins und John Bouveri zu den Ruinen von Palmyra und Balbec (1753 und 1757 als Buch erschienen), schließlich etwa gleichzeitig die wichtigste, wenn auch zunächst in ihren Ergebnissen Winckelmann und seine Zeitgenossen eher enttäuschende Forschungsreise der beiden Architekten Nicolas Revett und James »Athenian« Stuart.[10] Als 1762 der erste der vier Bände der ›Antiquities of Athens‹ im Druck erschien, war aus den topographischen Notizen und den eher kargen Veduten die visionäre Kraft hinter dem Unternehmen so wenig zu ahnen wie die künstlerische Geschlossenheit dieser Wiedererweckung der klassischen Architektur in Hellas.

Die beiden Antagonisten der römischen Antiken-Szene – Giovanni Battista Piranesi und Winckelmann – waren gleichermaßen enttäuscht vom zuerst erschienenen Band dieser Athenischen Forschungen. Sie sahen in den sorgfältigen, fast pedantisch untersuchten und nachgemessenen Bauten auf der Agora – dem Lysikrates-Monument, der Laterne des Diogenes und dem Hadrianstempel – nur Paraphernalia, die man aus den rasch verfertigten, aber effektvollen Stichen des französischen Architekten Julien-David Le Roy schon seit 1758 weit eindringlicher bereits zu kennen glaubte; denn weder die römische noch die griechische Partei konnte wissen, daß diesem ersten Teilstück der von Revett und Stuart untersuchten athenischen Altertümer eine vollständige, von einzigartigem Verständnis zeugende Erfassung aller großen Bauten der Stadt zugrunde lag, die aber zu ihrer Auswertung noch vieler Jahre, beinahe Jahrzehnte bedurfte. Diese Ungleichzeitigkeit des Gleichzeitigen muß man vor Augen haben, will man die teils erleichterte, teils resignierte Reaktion der zeitgenössischen Kunst und Kunstkritik verstehen. Erst fünfzig Jahre später erschien der letzte Band der ›Antiquities of Athens‹. Die in den Sechziger und Siebziger Jahren einsetzenden und spektakulären Reisen an die ionische Küste und in die Inselwelt sollten darum das Griechenbild der Zeit nachdrücklicher prägen als die früheren Expeditionen in die attische Welt: der Reisebericht ›Travels in Asia minor and Greece‹ (2 Bände. Oxford 1775 und 76) des Architekten und Mitglieds der *Dilettanti* Richard Chandler war für die Vision einer hellenisch bestimmten und idealisierten Antike für Europa aufregender und wichtiger als jede Entdeckung in Süditalien oder Sizilien. Hölderlins ›Hyperion‹ verklärte, als wäre es selbstverständlich, Chandlers emphatische Schilderungen zu einer Apotheose des Griechentums.

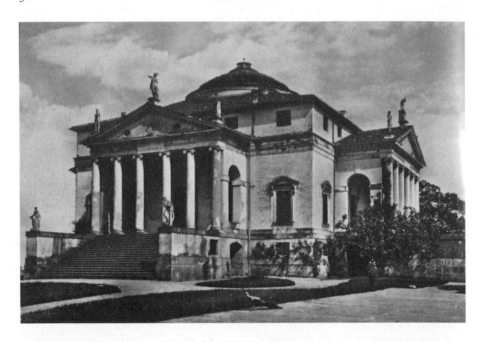

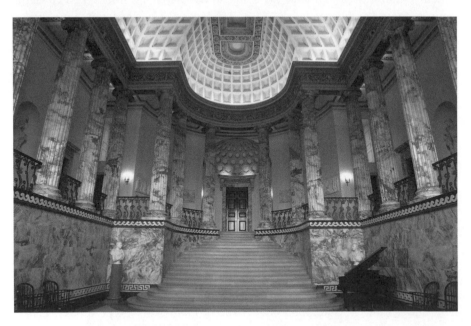

oben 4 Andrea Palladio: Villa Capra, alias La Rotonda, Vicenza, (Milne, vor S. 129 unten)
unten 5 William Kent: Die Marblehall als Hauptaufgang von Holkham Hall, dem Landsitz von Lord
Leicester (Marblemania, Nr. 24, S. 28)

6 William Kent: Die Exedra im Garten von Chiswick, (Marblemania, Nr. 30, S. 31)

In Rom selbst hatten derlei englische Bemühungen eher Achselzucken hervor-
gerufen, bei Winckelmann nicht weniger als bei seinem Antagonisten Piranesi,
obwohl dieser seit jeher mit der englischen Welt die engsten Beziehungen un-
terhielt, als Architekt und Architektur-Visionär, als Antikenkenner und als ge-
suchter Führer zu den Stätten des Altertums in der Umgebung von Rom. Seit
er 1740 aus Venedig in die ewige Stadt gekommen war, hatte er in dieser vom
spätbarocken Klassizismus geprägten Kunstwelt seine ganz ihm eigentümliche
Theorie römischer Erhabenheit den Freunden, bald auch einer großen Zahl
von Schülern und Nachahmern vor Augen, genauer, vor das innere Auge der
Phantasie vorgeführt. Er hatte schon im Vorwort zu seinem ersten Stichwerk
›Prima parte di architetture‹ (1743) von der jeden Künstler verpflichtenden
Monumentalität dieser antiken, will bei ihm sagen: ausschließlich römischen
Baukunst gesprochen.[11] Da in seiner und seiner Kunstfreunde Gegenwart kein
Bauwerk mehr entstanden war, das antike Größe für sich hätte reklamieren
können, bleibe für ihn »wie für jeden modernen Architekten keine andere Lö-
sung übrig, als die eigenen Ideen durch Zeichnungen zu verdeutlichen, um so
der Skulptur und der Malerei ihren Vorteil abzugewinnen, den sie, wie der gro-
ße Filippo Juvarra gesagt hat, heute über die Architektur gewonnen haben.«[12]
Dieses Credo des Neoklassizismus hatte der Venezianer, im Zusammenwirken
mit den in Rom lebenden Stipendiaten der Französischen Akademie, in aben-

7 Rom und die Französische Akademie. Honoré Fragonard: Théâtre antique de la Villa Adriana près de Tivoli um 1760 (Marblemania, Nr. 69, S. 78)

teuerlichen, über die Grenzen des Vorstellbaren hinaus strebenden Entwurfs-zeichnungen, ausgearbeiteten Plänen und Stichfolgen zwischen 1740 und der Mitte des Jahrhunderts in Anschauung umgesetzt. Er selbst war eine römische Institution, zugleich das Zukunftsversprechen für ein klassisches Zeitalter der Baukunst. Palladios Geist – und das war für die Milordi von der fernen Insel ebenso wie für jeden englischen Künstler eine nie preisgegebene ästhetische Voraussetzung aller architektonischen Avantgarde! – wehte auch durch jedes Blatt und jedes Stichwerk ihres bewunderten Lehrmeisters, des *Venezianers* Piranesi. William Kents erste Schöpfung – die Villa und der sie umgebende Garten seines Gönners Lord Burlington – blieb für eine Generation das Leit-bild des Neoklassizismus!

Unter den jungen Reisenden aus England und Frankreich, die sich als Samm-ler und künftige Bauherren mit Kunstdingen und der Antike befaßten, er-schienen zwei ihrer Herkunft nach durchaus gegensätzliche Persönlichkeiten, William Chambers und Robert Adam, die später der englischen Baukunst ihren Stempel aufprägen sollten. Und das in kühnem Selbstvertrauen in die

8. Rom und die Französische Akademie. Hubert Robert: Les Découvreurs d'antique, 1765
(Marblemania, Nr. 71, S. 79)

Möglichkeiten des modernen Architekten, wie ihr Lehrmeister Piranesi es für sich und seine Epoche vorentworfen hatte. Beide traten von ihrem ersten Tag in Rom an freiwillig in dessen Bannkreis, dem sich zuvor schon, wie manche andere französische Künstler, die beiden wichtigsten Landschaftsmaler der

zweiten Jahrhunderthälfte, Honoré Fragonard und Hubert Robert, freund-
schaftlich angeschlossen hatten. Mit beiden unternahm der Antikenkenner
Piranesi immer neue Ausflüge in das römische Umland, vor allem in die Um-
gebung von Tivoli und zu der vor ihren Toren liegenden Villa des Kaisers Ha-
drian. Als einer der ersten Engländer, die später die Hauptklientel des Künstlers
wie des Theoretikers Piranesi bilden sollten, kam der in Schweden geborene
William Chambers unter seinen Einfluß. Er hatte die abenteuerlichste Lebens-
geschichte: 1723 in Schweden geboren, Sproß einer im europäischen Handel
mit Kriegsausrüstungen erfolgreichen Kaufmannsfamilie, war er als Sechzehn-
jähriger auf seine erste Seereise mit der *Swedish East India Company* nach Ben-
galen geschickt worden, um in den Folgejahren als *Supercargo* auf immer neuen
Handelsexpeditionen die Welt in ihrer ganzen Ausdehnung kennen zu lernen
und dabei ein nicht unbeträchtliches Vermögen zu erwerben.[13] Als er mit 26
aus dem Dienst schied, trennte er sich auch für immer von seiner Familie und
ging nach Paris, um dort in Jean François Blondels berühmter École des arts
dem Studium der Architektur nachzugehen. Das Zeichnen und Studieren von
Bauwerken war schon während seiner Reisen die hervorstechende Leiden-
schaft des späteren Künstlers gewesen. 1750 kam er zum ersten Mal für längere
Zeit nach Rom, aber erst am 21. Januar 1753 öffnete ihm ein Empfehlungs-
schreiben des als Kunstorakel geltenden, früheren Botschafters Horacio Mann
an den berühmten Cardinal Albani – den bekannten Gönner Winckelmanns
– von Florenz aus den Weg nach Rom.[14] Er bezieht in der *Strada Felice* (der
heutigen *Via Sistina*) Quartier im Haus des Conte Tomati. Dort lebt er die
nächsten Jahre unter dem gleichen Dach wie Giovanni Battista Piranesi, der
seine Werkstatt und seine Sammlung bereits mehrere Jahre in diesem nahe
der Spanischen Treppe gelegenen Haus eingerichtet hatte! William Chambers
damaligen Eindrücke – der in vielen Wissensgebieten sehr belesene, ja ge-
lehrte Maler äußerte sich in diesen Jahren so gut wie nicht in Briefen und
hinterließ auch kaum Nachrichten über seine mit so großer Kenntnis und so
großem Fleiß unternommenen Studien zur Architektur – kennen wir nur aus
einem späten, 1774 geschriebenen Brief an seinen Schüler Edward Stevens, als
dieser seinerseits nach Rom aufbrechen wollte. Da warnt er den Jüngeren vor
der üppigen und allzu freizügigen Manier, wie man sie in Florenz und Rom,
schon gar in dem für seinen architektonischen Geschmack noch nie berühm-
ten Neapel erwerben könne: »Dort und in der Umgebung triffst Du nur auf

9 Chambers unausgeführter Entwurf zum Mausoleum für Frederic Prince of Wales, mit dem er in Rom war,
das in Kiew Gardens errichtet werden sollte. Datiert 1751, Sir John Soane's Museum.
(Thornton/Dorey, Abb. 4 und Abb. 7)
10 Louis Desprez: Ansicht der gleichen Front, aquarellierte Zeichnung in der Mr. und Mrs. Paul Mellon
Collection (Harris, Abb. 167)

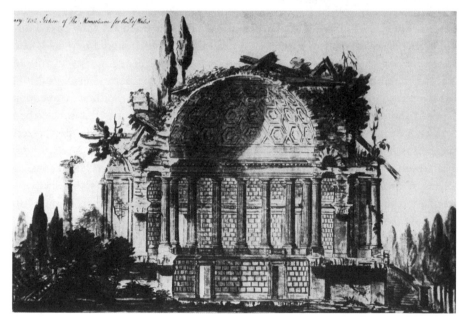

verächtliche Bauzeugnisse von Vanvitelli, Fuga und ein paar anderen Tröpfen von noch geringerem Rang. Vermeide sie alle, vermeide auch Borromini und alle die späteren Architekten in Rom, vielleicht mit Ausnahme Salvis, der zwar auch keine durchdachten Prinzipien als Leitfaden für den Alltag besitzt, der aber gelegentlich das Richtige glücklich zu treffen weiß, wie man an Einzelzügen seiner Fontana di Trevi oder auch in seiner Dominikaner-Kirche in Viterbo zeigen könnte.«[15]

Die andere Ausnahme für Chambers war Piranesi, dem er sich auch in den späten Londoner Jahren wahlverwandt verbunden fühlen sollte. Dieser heimliche Herrscher über die römische Architekturszene, selbst erst 1740 aus Venedig in die Ewige Stadt gekommen, hatte früh erkannt, daß die englischen *Dilettanti* mehr waren als nur die willkommene Klientel für seine stets wachsende Produktion an Veduten und großen Stichwerken, sondern daß sie auch an seinen Architekturtheorien und seinen Ausgrabungen lebhaften, oft tätigen Anteil nahmen. Der im Umgang mit seiner Künstlerkundschaft gern arrogante Piranesi faßte zu seinem Hausgenossen Chambers eine aufrichtige Zuneigung, ließ ihn nicht nur an seinen eigenen kunsttheoretischen Überlegungen Anteil nehmen, sondern bewunderte seinerseits und rückhaltlos das außergewöhnliche, auf langen Seereisen gehortete Wissen des Engländers. Er achtete ihn als Seinesgleichen, obwohl der weltbefahrene junge Gelehrte zwar über immense Kenntnisse auf vielen Gebieten verfügte, aber noch kaum als Kunst- oder gar Architekturschaffender hervorgetreten war! Sein noch im Jahr 1751 konzipiertes *Mausoleum* für den im März des Jahres gestorbenen *Prince of Wales, Frederick*, war ja beinahe das erste und einzige Zeugnis seines so virtuosen wie anspielungsreichen Architekturdenkens.[16] Die fabelhafte Verschränkung bizarrer Pfeilerstrukturen zwischen einem nach Vollkommenheit strebenden Säulenrund dieses verkleinerten Pantheon bezeugen bis heute den mit wachen Sinnen aufgenommenen Einfluß der beiden neoklassizistischen Hauptvertreter der römischen Architektur nach Borromini: des Venezianers Piranesi und des Franzosen Jean Laurent Le Geay.[17] Noch war Chambers ein lesender, die eigene Phantasie in Zeichnungen erprobender Genius, der einen ganz sich selbst vertrauenden Einstieg ins Metier hinauszögerte, bis er Jahre später als Phönix am Horizont der englischen Baukunst auftauchen konnte.

Anders lagen die Verhältnisse, als wenig später – am 24. Februar 1755 – die beiden jungen schottischen Architektenbrüder Robert und James Adam mit einer

oben: 11 William Chambers: Der Hof von Somerset House, aquarellierte Zeichnung von Louis Desprez. Sir John Soane's Museum (Harris, Abb. 165)

unten: 12 William Chambers: Die Themsefront von Somerset House, Stich nach Louis Deprez (Mellon Collection)

13 Robert Adam: Die Piazza del Pantheon als Capriccio, aquarellierte Zeichnung 1756
(Fleming, Abb. 57)

Kavalkade von Freunden und Bediensteten in Rom einrückten. Sie kamen aus
Edinburgh, hatten dort, fast noch im Kindesalter, an den ausgedehnten Bau-
projekten ihres als Architekt und Bauunternehmer bereits sehr erfolgreichen
Vaters William mitgewirkt, nach dessen Tod seine Werkstatt übernommen und
dessen umfangreiche Auftragsliste so gewissenhaft wie erfolgreich abgearbei-
tet. Wenn sie jetzt gemeinsam nach Italien aufbrachen, um ihre Vorstellungen
an der antiken Überlieferung und an den zeitgenössischen Hauptwerken des
Neoklassizismus zu überprüfen, dann waren sie zugleich zwei eigenständige
Unternehmer, die sich gemeinsam einen Studienurlaub vergönnten. Sie waren
entschlossen, diese Reise in fashionabler und zugleich professioneller Weise
auf sich zu nehmen, und sie reisten deshalb in großer Manier: will sagen mit
einer ausgedehnten *Entourage*, allzeit bereit in jeder der großen Städte, vor
allem in Rom und Neapel, sich mit den Tendenzen der gegenwärtigen neo-
klassizistischen Baukunst auseinanderzusetzen.[18] Sie hatten vermutlich noch in
der Heimat Piranesis ›Prima Parte‹ von 1743, aber auch Werke und Entwürfe
des französischen Klassizismus in Händen gehabt. Jetzt traten sie selbstbewußt

*14 Robert Adam: Dem Pantheon vergleichbare Ruine in einem Park, aquarellierte Zeichnung 1757
(Fleming, Abb. 73)*

als praktizierende Architekten in die französisch und venezianisch bestimmte
Kunstwelt Roms ein, deren inneren Zusammenhalt sie mit sicherem Blick er-
kannten und für ihre Zwecke nutzen wollten. Kaum angekommen hatte sich
Robert Adam dem von ihm bewunderten Verfasser der ›Prima Parte di ar-
chitettura‹ (1743) angeschlossen. So konnte er vielleicht an Einzelblättern die
Metamorphose jenes Zyklus beobachten, der bis heute die Weltgeltung Pira-
nesis prägt: seine ›Invenzioni Capric di Carceri / al'acqua forte‹ von 1745 ver-
wandelten sich im nächsten Jahrzehnt aus lichtdurchfluteten Visionen der Un-
endlichkeit in jene finstere unentrinnbare Hölle der ›Carceri d'Invenzione‹ von
1761. Kaum weniger waren die Brüder Adam auch von den Bildern und Zeich-
nungen fasziniert, mit denen sich Piranesis französischer Freund und früher
Mitstreiter Jean Laurent LeGeay den modernen Tendenzen anschloß, die da-
mals auch die Französische Akademie in Rom ergriffen hatten: Schließlich lag
das erste Atelier Piranesis am Corso schräg gegenüber der Stadtresidenz, dem
Palazzo Mancini. Und auch später blieben die künstlerischen wie die freund-
schaftlichen Verbindungen zur Französischen Akademie in Rom sehr eng.

Aus Flemings Buch können wir nicht nur die Kavaliersreise verfolgen, von Station zu Station, von Entwurfszeichnung und Bauaufnahme bis zu den ersten noch von Italien her geplanten Bauwerken, sondern darin die Ausprägung eines neuen, über Burlingtons *Palladianism* hinausweisenden klassischen Ideals, zu dessen Adepten die Adam-Brüder ebenso zählen wie ihr klassischer, aber erst später nach London zurückkehrender Kontrahent William Chambers. Die Ausgrabungen der Vesuvstädte bei Neapel und eben jene drei wohlerhaltenen griechischen Tempel von Paestum, die seit 1750 wieder die Aufmerksamkeit der Kunstkenner auf sich gezogen hatten, wurden wie für Winckelmann und Piranesi auch für die englischen *milordi* zu einem Teil des klassischen Pflichtprogramms. Nach den ersten, von Graf Gazzola in Auftrag gegebenen Zeichnungen und Stichen dieser drei dorischen Tempel der griechischen Siedlung von *Poseidonia*, die jahrelang, vielleicht durch Winckelmanns Schuld! in einer römischen Druckerei liegenblieben, war es ja erst die Radierungsfolge eines Engländers, Thomas Major (1720-1799), die für alle jetzt strömenden Reisenden das neue Ideal der griechischen Frühzeit über Europa verbreiteten.[19] Wer jetzt ins Königreich beider Sizilien fuhr – und dazu gehörte nicht nur jeder englische Tourist, sondern bald auch die europäische Avantgarde, von den französischen Künstlern Fragonard und Hubert Robert bis zu den englischen Vorromantikern William Beckford und William Turner! –, mußte unversehens in den Bannkreis der *Magna Graecia* und eines aller römischen Kunst zeitlich lange vorausliegenden, griechischen Architekturideals geraten. Auch wenn die Brüder Adams unter der Führung Gazzolas, den sie vor Ort als Freund gewonnen hatten, diese unvergleichlichen Zeugnisse griechischer Baukunst besichtigen konnten, wollte ihrem eingeübten Ideal eines erneuerten Klassizismus derlei archaische Schwerlastigkeit nicht einleuchten. Am 21. November des Jahres 1761 schrieb Robert Adam, er habe jetzt auch »die berühmten Altertümer gesehen, von denen letztlich so viel Aufsehen gemacht wurde, die aber, alle Neugier einmal beiseite gelassen, nicht halb die Zeit und Mühe verlohnen, die mich dieser Besuch gekostet hat. Sie gehören einem frühen, einem uneleganten und noch kaum entwickelten dorischen Geschmack an, der keine Detailzeichnung und kaum zwei gute Ansichten verlohnt. So viel zu Pästum«.[20] Daß sie nach einem solchen Erlebnis nicht nach Sizilien weiterreisten, kann nicht verwundern. In Neapel aber, wo sie selbstverständlich – wie später Goethe – mit dem großen Sir William Hamilton, dem englischen Botschafter und einzigartigen Antikenkenner zusammengetroffen waren, fühlten sie sich wohl und kehrten so doch als Verwandelte nach Rom zurück. Sie müssen ihrem Hausorakel der Avantgarde, Giovanni Battista Piranesi, von ihren Eindrücken berichtet haben. Vielleicht trug das dazu bei, daß dieser größte Kenner des römischen Altertums erst spät selbst sich der griechischen Sphäre anzunähern

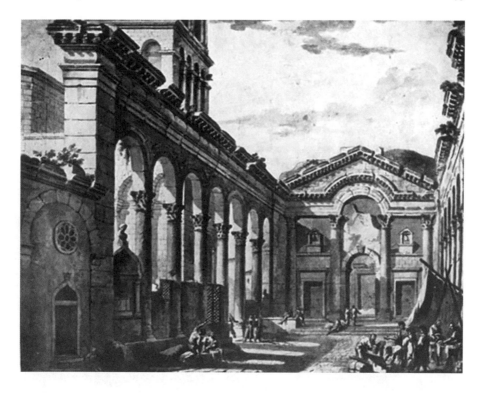

15 Charles Louis Clérisseau: Atrium im Diocletians-Palast von Split (Fleming, Abb. 78)

bereit war. Dann freilich wurde er zum ersten Künstler, der in seinen vor Ort aufgenommenen Zeichnungen und in seinen späten Radierungen an diesen drei, ihm Rätsel aufgebenden Tempeln von Paestum das innerste Gesetz der klassischen griechischen Architektur erfassen und vergegenwärtigen sollte.[21]

In den ersten Jahren, als die Adams-Brüder sich ihrem Idol enthusiastisch annäherten und mit ihm als Reiseführer die römische Umgebung erforschten, hatte freilich dieser Lehrmeister ihre Aufmerksamkeit vor allem und nachdrücklich auf die von ihm zur gleichen Zeit ausgegrabene Villa des Kaisers Hadrian in Tivoli gelenkt. Dort hatte Piranesi sein neues Ideal einer Weltarchitektur aus römischem Geist erkannt und übertrug diese Vision auch auf den jungen Robert Adam: alle Weltwunder auf kaiserliches Geheiß an einem entfernten, aber dem Herrschaftsbereich Roms zugehörenden Palastbau aller Palastbauten zu versammeln – Herrschaftszeichen und Museum in einem –, das wollte und konnte der aus der Republik Venedig herkommende Architekt seinen englischen Zöglingen aus Bürgerstand als eine große Herausforderung, ja als die

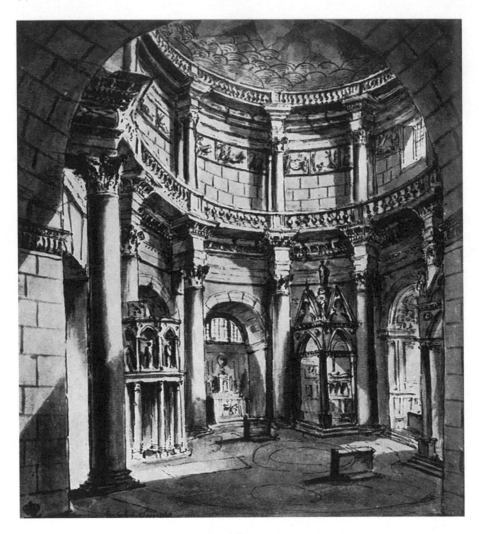

16 Clérisseau: Das Innere des Jupitertempels im Diocletians-Palast (Fleming, Abb. 79)

architektonische Aufgabe für eine republikanische und doch Weltherrschaft für sich reklamierende Kultur wie die ihres Vaterlands begreiflich machen. Auch für den englischen *neoclassicism* galt ja, wie für das alte Rom, daß die Herrschaft und die Verfügung über alle Machtmittel wie über alle Stile die eigentliche Herausforderung der Kunst sein mußte! Wir haben unter den im Sir John Soane's Museum aufbewahrten Zeichnungen und Entwürfen der römischen Ära Robert Adams nicht nur wunderbare Proben von Piranesis Genie, sondern auch gezeichnete Veduten aus seinem Umkreis, vor allem aus der Feder von des-

sen Kollegen und Mitarbeiter Charles Louis Clérisseau, denen der schottische Baumeister seine eigenen, von höchster künstlerischer wie architektonischer Kompetenz zeugenden Denkmal-Aufnahmen an die Seite stellen wollte.[22] Im Reisenachlaß der Adams-Brüder haben sich aus den beiden Jahren 1755 und 1756 eine Fülle glanzvoller Bauaufnahmen, Grundrißrekonstuktionen und vor allem malerischer Veduten erhalten, die neben jedem künstlerischen Zeugnis der Zeit glorreich bestehen können. Wenn der in sich gefestigte Genius von William Chambers seine Stilhaltung scheinbar nur langsam entwickeln konnte – der Eindruck Roms war da anfangs vielleicht sogar irritierend –, dann war Robert Adam (und in einigem Abstand auch sein Bruder) von allem Anfang an in solcher Bravour und spontaner Meisterschaft zugange, Tag für Tag, daß er sich, obwohl ursprünglich eher malerisch und architekturpragmatisch gesonnen, auch als Archäologe und inspirierter Zeichner neben seinem Lehrmeister behaupten konnte. So nahm Adam, als Piranesi für den Sommer nach Neapel aufbrach, wohl in Absprache mit ihm und an seiner Stelle dessen französischen Malerfreund Charles Louis Clérisseau auf die Heimreise nach England mit. Beide erforschten gemeinsam, auf einem Umweg über *Spalato*, das heutige *Split*, den nie vorher vermessenen Palast des Kaisers Diocletian. Clérisseaus Vermessungen des Atriums im Diocletianspalast und der Innenansicht des Jupitertempels ebendort – meisterhafte Weiterführungen von Piranesis Kunst der Bauaufnahme – stellte Adam selbst seine ins Phantastische überhöhten Tempel- und Kirchen-*Capricci* gegenüber.[23]

Als die selbstbewussten Adam-Brüder 1758 nach England zurückkamen, auch in der Londoner Adels- und Kunstwelt begeistert aufgenommen, gewissermaßen die architektonischen Propheten eines spezifisch inselgerechten Neoklassizismus, manifestierten bereits ihre ersten großen Aufträge den Zusammenhang zwischen englischer Moderne und römischem Klassizismus. Das galt schon für die frühen Verbesserungsvorschläge des von Carr of York entworfenen Landsitzes *Harewood* in Yorkshire für Sir Edwin Lascelles. Wenige Wochen danach bekam er den großen Auftrag, mit dem er der Epoche den Stempel seines Genius aufprägen sollte. Für Sir Nathanael Curzon, später I. Baron Scarsdale, entwarf er ein bis dahin in der europäischen Architektur beispielloses Modell für einen, *Villegiatur* und Stadtresidenz verbindenden, und monumental über alle whigistischen Vorurteile sich hinwegsetzenden Landpalast in *Kedleston Hall*, Derbyshire.[24] Es wurde zu einer Art bürgerlicher Kaiserresidenz. Wenn jemals der Einfluß Piranesis auf die englische Architektur in aller Monumentalität spontan greifbar wird, dann sicher in diesem großartigen Frühentwurf Robert Adams.[25] Die Herausforderung für den ehrgeizigen Visionär bestand in der Altlast und in einem schwierigen Auftraggeber: zwei Architekten vor ihm hatten

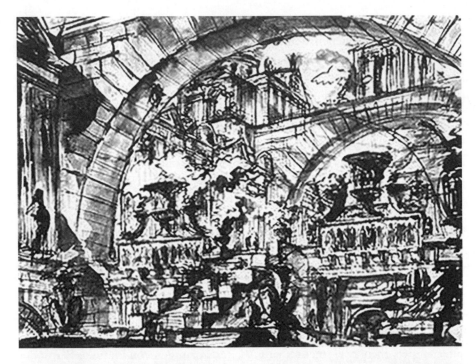

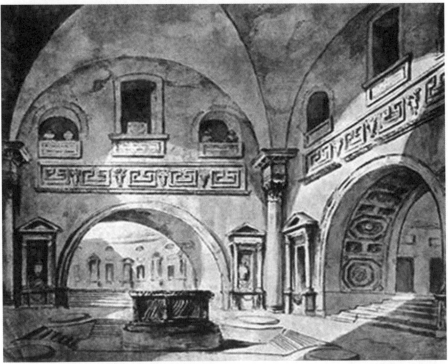

bereits für das Projekt Pläne vorgelegt, der erfahrene Matthew Brettingham und James Paine, dem Robert Adam schon mehrfach als Konkurrent begegnet war. Die von Sir Curzon vorgegebene Aufgabe war ein am Beispiel von Palladios *Villa Mocenigo* ausgerichteter Herrensitz mit einem mächtigen Mittelblock und vier selbständigen, nur durch schmale und geschwungene Korridore verbundenen Kavaliershäusern. Programmatisch sollte die gewaltige Kuppel einer beinahe für sich konzipierten Rotunde das Schloß und Garten. Überwölben. Ausgeführt von Adams wurde schließlich nur die vordere Hälfte dieses Projekts: der zweistöckig konzipierte Mitteltrakt des Schlosses mit den beiden die Aufgangstreppe und den das klassische Tempelportal rahmenden Kolonaden zwischen den

17 Filiationen eines architektonischen Raumgedankens (von links oben nach rechts unten):

a Kolorierte Architekturphantasie einer von zwei riesigen Bogen gegliederten Stadtlandschaft, die Piranesi seinem Freund Robert Adam geschenkt hatte.

b Originalzeichnung Robert Adams, die auf diese Bogenwelt planerisch anspielt.

c Vollendete und reich ausgestaltete Rückführung von Adams Entwurf in die Welt Piranesis durch den mit ihm befreundeten französischen Architekturzeichners J.B Clérisseau.

(Bolton I, S. 22)

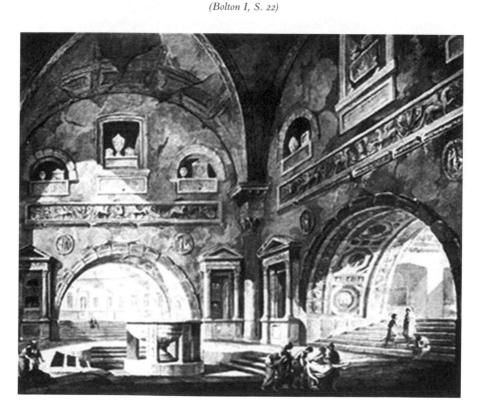

oben: 18 Robert Adams: Kedleston Hall Derbyshire. Schnitt durch Marble Hall und Saloon von 1760
(Sir John Soane's Museum. National Trust Magazine, S. 11)
links: 19 Der ursprüngliche, auf vier Flügel angelegte Grundriß des Hauses nach Robert Adams,
(National Trust Magazine, S. 6)

äußeren vorderen Seitenpavillons. Das Ganze eine auftrumpfende Zitatabfolge römischer *Monumentalità*! Nicht gebaut wurden dagegen die beiden spiegelbildlich angelegten und gleichfalls über Kolonaden zugänglichen Gegenpavillons auf der Gartenseite, der *musique room* und, in bizarrer Verknüpfung: *chapel* und *greenhouse*. Über zwei seitlich zur korinthischen Eingangsfassade aufsteigenden Treppen gelangt der Besucher in eine Säulenhalle vor deren Erhabenheit Piranesi selbst wohl in die Kniee gegangen wäre. Da tragen sechzehn kannelierte Säulen aus englischem Alabaster die große, ganz leere Halle, die aber in den Wandnischen mit ausgesuchten Skulpturen des klassischen Altertums staffiert ist. Das Paradox dieser Architektur öffnet sich im Durchschreiten aus der sehr hohen Säulenhalle in die Rotunde, deren Raumhöhe durch eine schmale, von zwei der Säulen geschützten Vorhalle zunächst verborgen bleibt. Die Anspielung auf das römische Pantheon ist durch das Auf-den-Kopf-Stellen aller Raumverhältnisse beinahe parodistisch: Diese Kuppelrotunde mit ihren tief eingeschnittenen vier Rundnischen ist der nicht mehr zu übertreffender Höhepunkt der Raumerschließung! Und doch hebt der Bau, wie er heute gestaltet ist, das Gesetz des Sublimen auf; denn aus der schmalen Nordtüre tritt der Besucher gegen jede Erwartung einfach ins Freie. Die Rotunde ist jetzt nicht der Mittel- sondern der Endpunkt des zentralen Baukörpers. An ihn schließt sich – was für eine fabelhafte Reminiszenz des Architekten Adam – der emphatisch behandelte Triumphbogen als Garteneingang an. Was in den vier selbstständigen Flügeln als Palladianische Villa die römische Monumentalität ins Ländliche einer

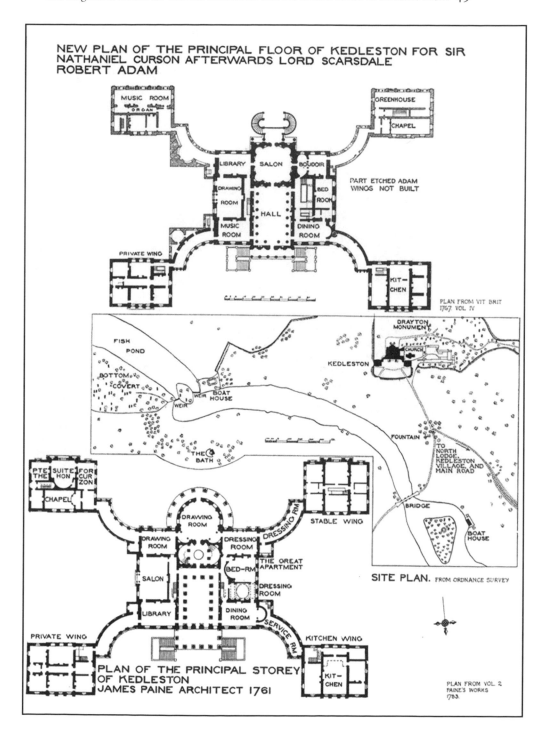

NEW PLAN OF THE PRINCIPAL FLOOR OF KEDLESTON FOR SIR NATHANIEL CURSON AFTERWARDS LORD SCARSDALE ROBERT ADAM

MUSIC ROOM ORGAN

GREENHOUSE

CHAPEL

LIBRARY SALON BOUDOIR

DRAWING ROOM

BED ROOM

PART ETCHED ADAM WINGS NOT BUILT

HALL

MUSIC ROOM

DINING ROOM

PRIVATE WING

KIT-CHEN

PLAN FROM VIT BRIT 1767. VOL. IV

FISH POND

DRAYTON MONUMENT

CHURCH

KEDLESTON

BOTTOM COVERT

WEIR BOAT HOUSE

WEIR

FOUNTAIN

TO NORTH LODGE, KEDLESTON VILLAGE, AND MAIN ROAD

THE BATH

PTE THE SUITE FOR HON CUR ZON

CHAPEL

DRAWING ROOM

STABLE WING

BRIDGE

BOAT HOUSE

DRAWING ROOM

DRESSING ROOM

DRESSING RM

THE GREAT APARTMENT

SALON

BED-RM

DRESSING ROOM

SITE PLAN. FROM ORDNANCE SURVEY

LIBRARY

DINING ROOM

SERVICE RM

PRIVATE WING

KITCHEN WING

PLAN OF THE PRINCIPAL STOREY OF KEDLESTON JAMES PAINE ARCHITECT 1761

KIT-CHEN

PLAN FROM VOL. 2 PAINE'S WORKS 1763.

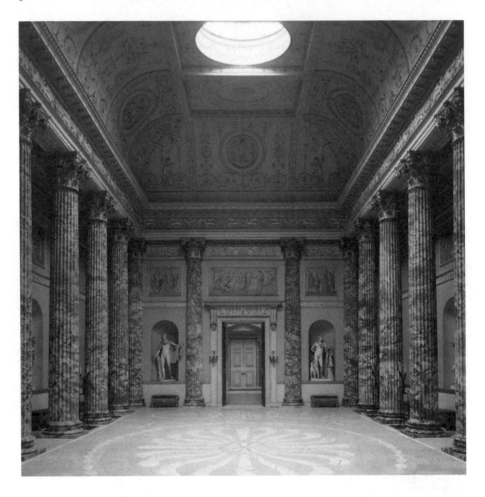

Kedleston Hall Derbyshire.
oben: 20 Kedleston Marble Hall (National Trust Magazine, Farbtafel 2)
rechts: 21 Kedleston, Rotunde oder Salon

Villa aus dem Veneto zurückverwandelt hätte, bleibt jetzt eine gewaltige, aber ins Nichts ausfahrende Geste.[26]

Nacheinander haben die beiden rivalisierenden Piranesi-Freunde Chambers und Adam 1761 an einem weiteren Musterbau des englischen Neoklassizismus gewirkt, an der nahe London gelegenen und Herrscherattitüde behauptenden Anlage von *Osterley Park* in *Middlesex*, das ein avancierter Bürgerlicher, der Bankier und Parlamentarier Francis Child, Anfang der Sechziger Jahre in Auftrag ge-

geben hatte, und dessen Vollendung dann volle zwanzig Jahre auf sich warten ließ. Hier hat Robert Adam eine seiner spektakulärsten Raumerfindungen gestaltet: eine mächtige, im Geist Palladios gehaltene Säulenhalle mit ihrer Doppelreihe ionischer Säulen, deren eine sich nach außen in die Landschaft, die andere sich in den weiten Innenhof öffnet.[27] Horace Walpole, der Kenner aller Kenner, beschreibt nicht ohne Bosheit, aber doch beeindruckt bei seinem ersten Besuch im neu erstrahlenden *Osterley* in einem Brief an Lady Ossory vom 21. Juni 1773: »On Friday we went so see – oh! the palace of palaces! and

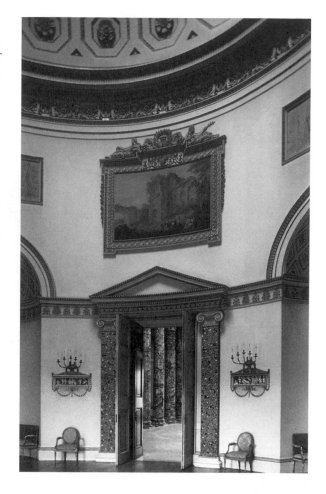

yet a palace sans crown, sans coronet – but such expense! such taste! such profusion! and yet half an acre produces all the rents that furnish such magnificence. [...] There is a double portico that fills the space between the towers and the front, and is as noble as the Propyleum of Athens. There is a hall, library, breakfast-room, eating-room, all chef d'œuvres of Adam, a gallery 130 feet long, and a drawing room worthy of Eve before the fall.«[28] Chambers hatte wohl mit der Ausführung seiner sonst nicht dokumentierten Pläne am anderen Ende des Bauwerks begonnen und der später zur *Gallery* umgestalteten Querachse mit ihren beiden vierstöckigen Ecktürmen eine nur in die Gärten führende zweiläufige Treppe vorgelagert.[29] Die benachbarte, bis heute von Besuchern wimmelnde Residenz des Duke of Northumberland, *Syon House*, war in ihrem ursprünglichen Entwurf die spektakulärste, von keiner Bauwirklichkeit einzu-

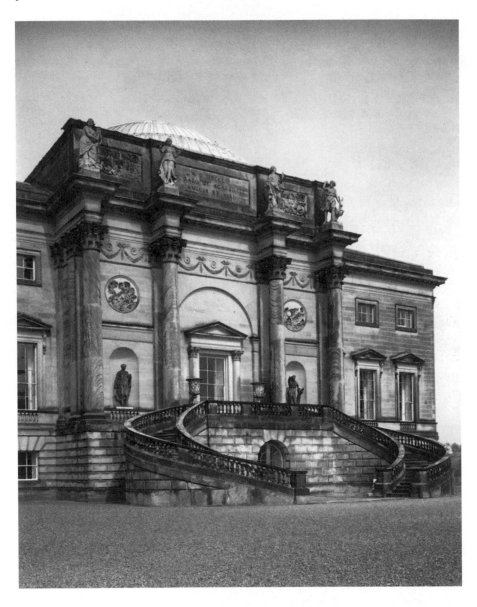

oben: 22 Kedleston Hall, Rückfassade als Zitat des Konstantin-Bogens in Rom.
(National Trust Magazine, Farbtafel Southfront)
rechts oben: 23 Osterley Park. Robert Adam: ›The Propyleum of Osterley Park‹ (Bolton I, S.279)
rechts unten: 24 William Chambers: ›Die Gartenfront von Osterley Park‹ (Harris, Abb. 49)

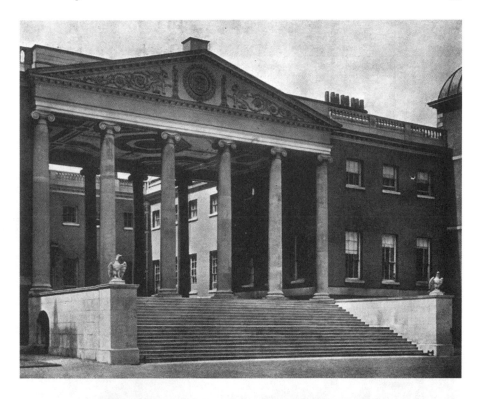

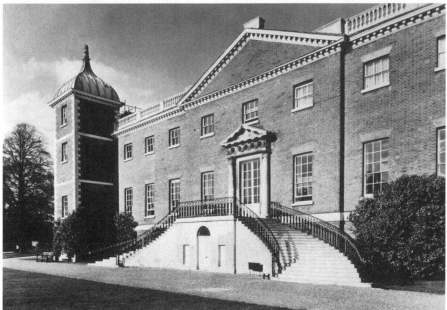

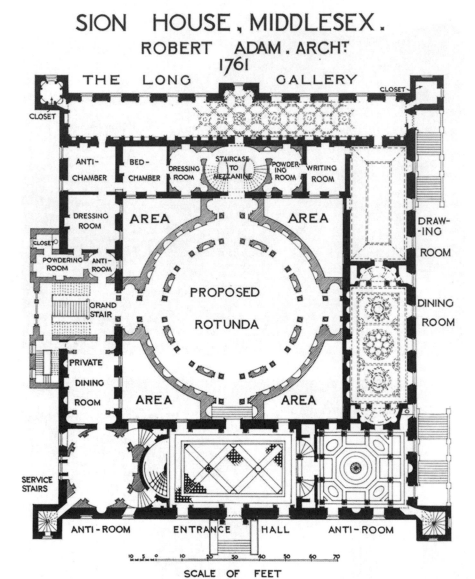

oben: 25 Robert Adam: Ursprünglicher Plan für Syon House, Midlessex 1761 (mit der später nicht ausgeführten Zentral-Rotunde) (Bolton I, S. 248)

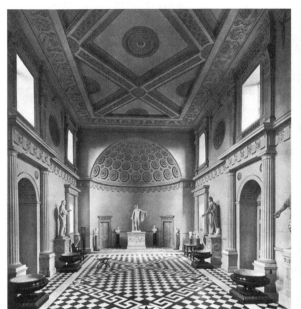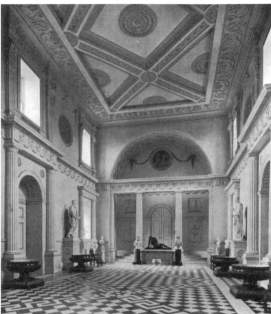

rechts: 26 und 27 Syon House.
Links: Blick durch die Great Hall auf die Apsis; rechts: Blick durch die Great Hall auf den Eingang zum
Ante-Room hinter der Statue des sterbenden Galliers (Bolton I, S. 249 und 250)

holende Schöpfung der Brüder Adam (1761). Ein hybrider Plan, der in einem
Geviert von ineinander übergehenden Sälen von erhabener Dimension eine
jeden Maßstab sprengende Rotunde umschließen sollte! Auch als Torso – die
Rotunde wurde nie gebaut – bleibt er von einer Großartigkeit, die nur aus rö-
mischem oder Piranesischem Geist hatte entstehen können.[30] Kein Zufall, daß
der Architekt von seinem römischen Freund Piranesi bei der Ausstattung sich
Hilfe erbat: Für die Innenwand des *Ante-Room* entwarf dieser vier in der Aus-
führung gewaltige Reliefs mit römischen *Armilustrien*.[31] So wurde bis auf den
heutigen Tag römischer und englischer Klassizismus pathetisch verklammert.

Anmerkungen

1 Vgl. Jonathan Scott: The Pleasures of Antiquity. British Collectors of Greece and Rome. New Haven and London 2003. Zur Geschichte der europäischen Tradition der Reisen ins klassische Italien bleibt das Standardwerk von Ludwig Schudt: ›Italienreisen im 17. und 18. Jahrhundert‹ (Wien/München 1959) unverzichtbar. Vgl. auch dessen grundlegende Sammlung: Le Guide di Roma. Materialien zu einer Geschichte der Römischen Topographie unter Benutzung des handschriftlichen Nachlasses von Oskar Pollak. Wien, Augsburg 1930; Reprint Gregg Press, Farnborough 1971.

2 Zur selbstdeklarierten Venedig-Nähe der Engländer im frühen 18. Jahrhundert und zu ihrer entsprechenden Ausrichtung der Kavaliersreise auf die Lagunenstadt als dem durch den Karneval artikulierten Schlußpunkt siehe auch: Norbert Miller ›Marblemania, Kavaliersreisen und der römische Antikenhandel‹. Berlin 2018, S. 18 ff. und die dort angegebene Literatur.

3 Vgl. Marblemania, S. 23. und die Anmerkung: »Der in England seit 1714 erfolgreiche venezianische Architekt Giacomo Leoni bereitete durch seine mehrfach wieder aufgelegte Übersetzung des Architekturtraktats des Andrea Palladio der neueren englischen Architektur den Boden, die sich auch durch ihren Namen als Neopalladianism ins Zeichen der Republik Venedig stellte.«

4 Zur Rolle von Thomas Coke, First Earl of Leicester (1697-1759), der später mit seinem Freund Kent gemeinsam die Konzeption für den von ihm neu errichteten Adelssitz Holkham Hall entwarf und zu einem Musterbau des Palladianism ausgestaltete, vgl. das Standardwerk von James Lees-Milne: Earls of Creation. Five Great Patrons of Eighteenth Century Art. London 1962, S. 221 ff.

5 Zur einzigartigen Stellung, die William Kent für die sich ausbildende Kunst im Zeitalter der Four Georges erlangte vgl. jetzt das von Susan Weber edierte monumentale Werk: William Kent. Designing Georgian Britain. Yale University Press, New Haven and London 2014, S. 27 ff. und S. 89 ff. Ebd. Die Aufsätze von John Harris ›Architektural and Ornamental Craftsman‹, S. 151 ff; Julius Bryant: ›From ›gusto‹ to ›Kentissime‹: Kent's Designs for Country Houses, Villas and Lodges‹, S. 183 ff. und John Dixon Hunt: ›Landscape Architecture‹, S. 365.

6 Zur Geschichte und zur Bedeutung dieser Gesellschaft vgl. Jason M. Kelly: The Society of Dilettanti. Archaeology and Identity in the British Enlightenment. Published for the Paul Mellon Centre for Studies in British Art by Yale University Press. New Haven and London 2009.

7 Vgl. dazu Chapter Two: Libertinism and Masculine Association in Enlightenment London, ebd. S. 61-89.

8 In einem gern zitierten Brief aus dem Jahr 1736 an seinen engsten Freund Anthony Hamilton schrieb Horace Walpole: »There is a new subscription formed for an opera next year to be carried on by the Dilettanti, a club for which the nominal qualification is having been in Italy, and the real one, being drunk: the two chiefs are Lord Middlesex and Sir Francis Dashwood, who were seldom sober the whole time they were in Italy.« Zit. nach: The Yale Edition of Horace Walpole's Correspondence, ed. W.S. Lewis, vgl. dort vol. 18: Correspondence with Sir Horace Man. II, S. 211.

9 Vgl. Kelly: Part II: The anni mirabiles of British Classical Archaeology, S. 91-206.

10 Robert Wood: The Ruins of Palmyra; otherwise Tedmore in the Desert. London 1754; Robert Wood: The Ruins Balbec, otherwise Heliopolis in Coelosyria. London 1757;

schließlich das für die Antikenrezeption der Zeit wichtigste Werk von James Stuart und Nicholas Revett: The Antiquities of Athens. 1762-1815.

11 Erst spät in seinem Leben entdeckte Piranesi bei einem seiner Aufenthalte in Neapel die drei wohlerhaltenen dorischen Tempel und die Ruinen der Stadt Poseidonia, südlich von Paestum. Daß der Hohepriester von Roms Kunst-Allmacht sich binnen weniger Wochen in diese so andere, ihm so rätselhafte Kultur dieser Bauten einzufühlen vermochte, bleibt für immer der Beweis seiner Apperzeptionsfähigkeit und seines künstlerischen Genius.

12 »Altro partito non veggo restare a me, e a qualsivoglia altro Architetto moderno, che spiegare con disegni le proprie idee, e sottrarre in questo modo alla Scultura, alla Pittura l'avvantaggio, che comme dicea il grande Juvara camma, hanno in questa parte sopra L'Architettura; e per sottrarla altresì dall'arbitrio die coloro, che i tesori posseggono, e chi siffano acredere di potere a loro talento disporre delle operazioni della medicima.« Das italienische Zitat nach dem Kat. ›Giovanni Battista Piranesi. Drawings and Etchings at Columbia University‹. New York 1972, S. 115 ff. Mit beigefügter englischer Übersetzung des italienischen Originals, das Piranesi auf den 18. Juli 1743 datiert hat.

13 Vgl. das Standard-Werk von John Harris: Sir William Chambers. Knight of the Polar Star, with Contributions by J. Mordaunt Crook and Eileen Harris. London 1970.

14 Vgl. ebd. S. 6.

15 Ebd. S. 22: »Naples has never been famed for Architects, they are now I apprehend worse than ever. You will see some execrable performances there, and there about, of Vanvitelli, Fuga, and some blockheads of less note, avoid them all, as you must Boromini with all the later Architects of Rome excepting Salvi, who had indeed no general principles to guide him, yet sometimes fortunately hit upon the right, as appears by parts of his fountain of Trevi, and parts of his Dominican church at Viterbo.«

16 Ebd. S. 24 ff.

17 Ebd. Abb. 4-7.

18 Zum Romaufenthalt der Brüder vgl. das Standardwerk von John Fleming: Robert Adam and his Circle in Edinburgh & Rome. Harvard University Press, Cambridge. Massachusetts 1962. Zum Wirken der beiden Architekten insgesamt vgl. das noch immer gültige Standardwerk von Arthur T. Bolton (damals Kurator des Sir John Soane's Museum in London): The Architecture of Robert & James Adam (1758-1794). 2 Bde. Country Life 1922, Reprint für den Antique Collector's Club in London 1984.

19 Thomas Major in: Les ruines de Paestum, ou de Posidonie, dans la grande Graece. London 1768.

20 Fleming, S. 291.

21 Vgl. Norbert Miller: Archäologie des Traums. Versuch über Giovanni Battista Piranesi. München 1978, S. 354 ff.

22 Dazu gehören nicht nur Nachzeichnungen antiker Bauten in Rom und Umgebung, sondern auch zeichnerische Notizen von Grabvasen, Statuen und architektonischen Details, die aber rasch aus der gewissenhaften Nachschrift in eine Bildvorstellung überwechseln. Vgl. dazu die reiche Auswahl an Tafeln und Textabbildungen bei Fleming.

23 Vgl. bei Fleming die Abb. 78 und 79 von Clérisseau im Vergleich zu Adams Entwürfen und Phantasie-Veduten Abb. 66-71.

24 Vgl. Christopher Hussey: English Country Houses. Mid Georgian (1760-1800). London 1955 by Country Life ltd., Reprint 1984. Keddleston, S. 70-78.

25 Ebd. S. 71.

26 Vgl. Bolton, Bd. I, S. 229-245. Hussey, op. cit. S. 70-78. und Eileen Harris: The Coun-
try Houses of Robert Adam. From the Archives of Country Life. London 2007, S. 36-47.
27 Vgl. Bolton, S. 279-302.
28 Vgl. The Yale Edition of Horace Walpole's Correspondence, ed. W. S. Lewis, Vol. 32,
S. 125 ff.
29 Vgl. ebd. S. 282f.
30 Vgl. Bolton, I, S. 246 ff. Der hier abgebildete Grundriß in der ursprünglichen Kon-
zeption von 1761, S. 248.
31 Ebd. Abb. S. 254.

Abkürzungsverzeichnis / Abbildungen

Bolton I Arthur T. Bolton: The Architecture of Robert & James Adam (1758-1794). 2 Bde.
Country Life 1922, Reprint für den Antique Collector's Club in London 1984
Fleming John Fleming: Robert Adam and his Circle in Edinburgh & Rome. Harvard
University Press, Cambridge. Massachusetts 1962
Harris John Harris: Sir William Chambers. Knight of the Polar Star, with Contributions
by J. Mordaunt Crook and Eileen Harris. London 1970.
Marblemania Norbert Miller: Marblemania, Kavaliersreisen und der römische Antiken-
handel. Berlin 2018
Milne James Lees-Milne: Earls of Creation. Five Great Patrons of Eighteenth Century
Art. London 1962
Thornton/Dorey Pieter Thornton and Helen Dorey: A Miscelany of Objects from Sir John
Soane's Museum, London 1992